北魏　張猛龍碑

鄭聰明修復
蕙風堂印行

奇正相間雄強無匹的張猛龍碑　鄭聰明

張猛龍碑全稱「魏魯郡太守張府君清頌之碑」，立於北魏正光三年（西元五二二年），是當時的人為歌頌張猛龍的德政，作清頌、勒石碑而記，文中記載：魯郡太守治民以禮，移風以樂，如傷之痛，無怠於夙夜。若子之愛，有懷於心目，是使學校剋脩，比屋清業，農桑勸課，田織以登⋯⋯是以刊石題詠，以旌盛美。因為他能在北魏佛教盛行時，學建禮脩，宏揚儒道，復興孔學，風教反正，力排迷信，振作德教，所以這塊碑就在孔廟中占一席之地了。

張猛龍碑為什麼會受重視呢？一、從歷史背景上去探討，明末清初，以董其昌和趙孟頫為首的帖學書法，日趨枯燥文弱、書法淪為科舉的工具。二、考據學盛行，直接影響到金石及書法，古文、篆隸和魏碑重新被當做研究的題材，恢宏了書法藝術的新天地。

特別是名臣阮元的南北書派論及北碑南帖論一出，「尊碑抑帖」的革新論調，接踵而來，先有包世臣的藝舟雙楫，後有康有為的廣藝舟雙楫，張猛龍碑就是這些碑學書家所推崇的「北碑之圭臬」，具有典範性的地位，是學楷書必經的大道。

為甚麼說它具有典範性及中庸性呢？清代大書法家楊守敬在學書邇言說：「張猛龍碑整煉方折，碑陰則流宕奇特。」只要是從事書畫寫作的朋友，應該很容易從這二句話體會字由心畫的道理，每當寫完作品後落款，心情總會由緊張轉變為放鬆；當然，字也會由精整嚴肅變為流宕放縱。又平碑記：「張猛龍瀟灑古澹，奇正相生，六代所以高出唐人者以此。」言下之意，唐人書風偏于正而無奇，因此它的藝術價值，已凌駕在唐碑之上。

另外，康有為廣藝舟雙楫云：「精能有若張猛龍、賈思伯、楊暈⋯⋯張猛龍導源衛氏，而結構精絕，變化無端，自有正書數百年，薈萃而集其成，當為碑中極則。又：張猛龍碑為正體變態之宗，如周公制禮，事事皆美善。按：第一句「薈萃而集其成」，應該是從方峻派的隸楷往上溯源來看，例如中岳嵩高靈廟碑、爨寶子碑、爨龍顏碑等；第二句「正體變態之宗」，應該是從隋唐楷書成熟點往上溯源來看，例如九成宮醴泉銘、蘇孝慈、董美人、元智、姬氏等墓誌銘。

由上述觀之，張猛龍碑的確是北碑方筆的極則。（圓筆為鄭文公碑），它的用筆沈著痛快，有如斷金切玉，結字奇正相生，極盡開合變化之能事，而且隨字賦形，不拘於方正，其縱長方

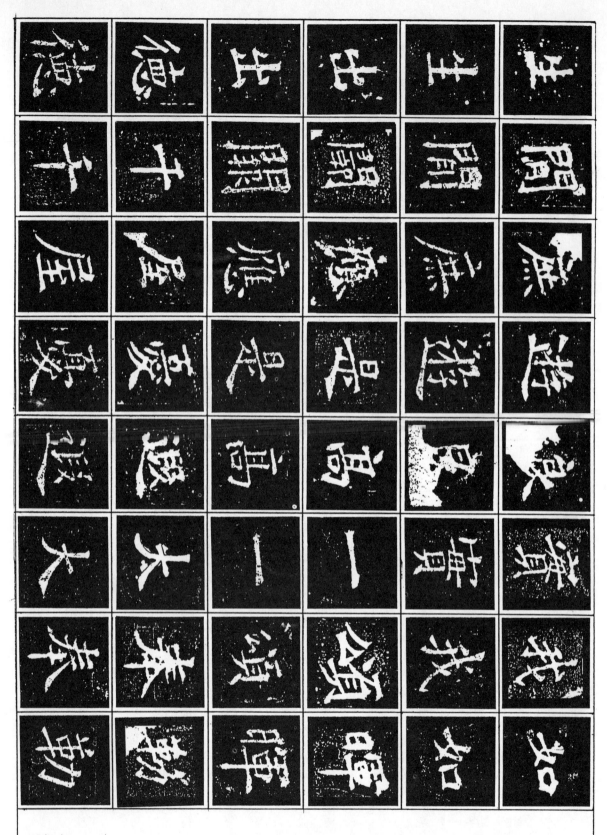

九成宮師法張猛龍

下：九成醴龍
上：張猛

形的挺拔結構，不但異於當代，也啓開初唐歐虞風規，（表一）在廊廟藝術裡，書法端莊平整，每個字局限在格子裡，不容易伸展誇張，張猛龍碑卻在有限的格子裡，誇張每一個字的某一部份，使結構主次變化，造成奇險，但這些誇張並不過份，只有「奇」卻沒有「怪」，寓變化於整齊之中，可謂整而不整，有平正和誇張兩種形式之美。又取勢欹斜，能在不平衡中取得平衡，這一點也異於唐楷。

從比較的觀點來看，張猛龍碑和同一時期的賈思伯碑屬於姊妹品。（同一個人所寫），就如高貞碑和高慶碑一樣，賈思伯碑早三年所寫（西元五一九年），字的下盤誇大，接近張猛龍碑陰風格。和張玄墓誌比較，張玄圓筆居多，屬於外拓的範圍。戈畫呈一波三折狀，如「五」字；長橫畫呈覆瓦形，如「成」字；加上轉折圓潤，襯托它靜密柔潤的本質。和高貞碑相比，張猛龍顯然比較高挺，撇捺伸展，偏旁疏朗，上促下疏、筆畫粗慎，易流入館閣習氣，了無高韻。張猛龍碑骨骼權奇，「力多於形」，正是這一點，賦予學習者「靈活調度」的好處，可以寫實，也可以抽象，進而創新，培養出很多書法家，例如趙之謙、于右任、張廉卿、以及日本的宮島詠士等。

張猛龍碑的特徵在那裡？一、從基本筆劃上看，全篇從頭到尾，毫無怠筆，都在表現剛強渾厚的本質，它的長橫劃像張遷碑一樣，有接近九十度的露鋒鈍角起筆（歐體約爲四十五度），例如「方」字，筆壓重且筆劃粗，碑額更有方起方收的現象，例如太、府、君三個子，使整體產生剛勁銳利，又富有裝飾的感覺；而碑文中橫劃則大部份是起重收輕，尾端上緣如鯽魚背、流線形，整體產生直處求曲，剛中見柔的感覺，例如「三」字。還有它無論右向點或左向點，部份呈三角形，既厚又重，如高峰墜石；它的撇劃刻意誇張；它的轉折堅強、接

細對比較大：和鄭文公碑相比，則筆法一方一圓，差異比張玄、高貞兩者都大，全體的感覺是鄭文公碑柔中帶剛，回味在後；張猛龍碑則剛中帶柔，剛毅緊迫在前。和龍門造像的字相比，造像書刻粗糙，具有獰獷的豪氣；和芒山方筆墓誌比較，如元顯儁、元珍、元楨、司馬顯姿等……墓誌刻工雖美，但幾乎千篇一律。和同系的中岳嵩高靈廟碑及爨寶子碑相比，這二碑是典型的隸楷過渡時期的結構，還留著隸書的扁平、古拙的筆法；而爨龍顏則較前二者更接近張猛龍碑，也就是離開隸書較遠，離楷書較近。和隨唐碑相比，則可發現唐楷九成宮醴泉銘尚法定形、精緻端莊、規矩安定，已到瓜熟蒂落的時期。隋碑蘇孝慈墓誌銘稍存有北碑的遺風，但偏向九成宮。（見表二）就實習角度言之，九成宮筆筆精整嚴飭，「形多於力」，臨寫不

張猛龍碑和相關法書的比較

將	名	於	方	德	
將	名	於	方	德	爨寶子
將	名	於	方	德	嵩高靈廟
將	名	於	方	德	爨龍顏
將	名	於	方	德	張猛龍
將	名	於	方	德	高貞
將	名	於	方	德	張玄
將	名	於	方	德	鄭文公
將	名	於	方	德	蘇孝慈
將	名	於	方	德	九成宮

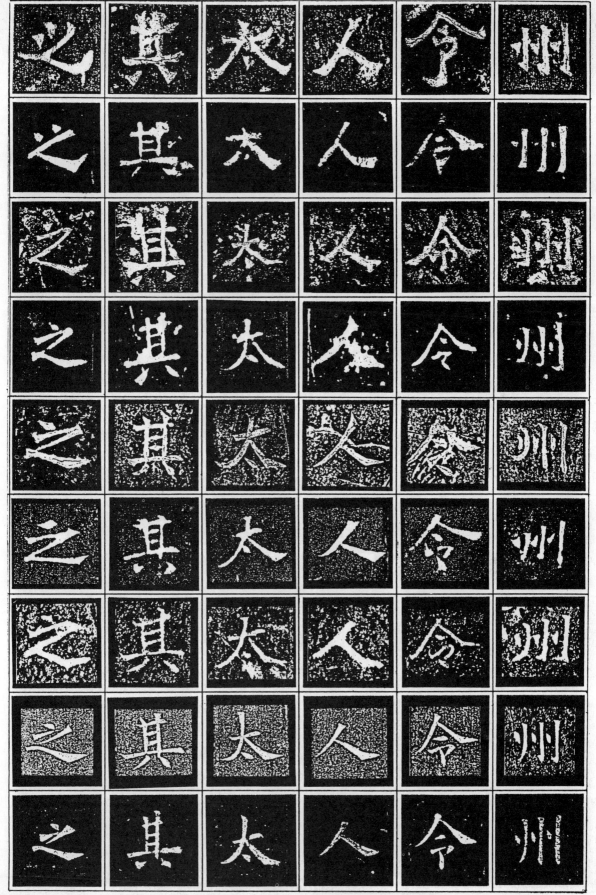

之	其	太	人	令	州
之	其	太	人	令	州
之	其	太	人	令	州
之	其	太	人	令	州
之	其	太	人	參	州
之	其	太	人	令	州
之	其	太	人	令	州
之	其	太	人	令	州
之	其	太	人	令	州

不	中	周	石	建	也
不	中	周	石	建	也
不	中	周	石	建	也
不	中	周	石	建	也
不	中	周	石	建	也
不	中	周	石	建	也
不	中	周	石	建	也
不	中	周	石	建	也
不	中	周	石	建	也

天	無	高	無	相	牢
天	五	寫	無	相	季
天	五	高	無	相	年
天	五	高	無	相	年
天	五	萬	無	相	年
天	五	萬	無	相	年
天	五	高	無	相	年
天	五	高	無	相	年
天	五	高	無	相	年

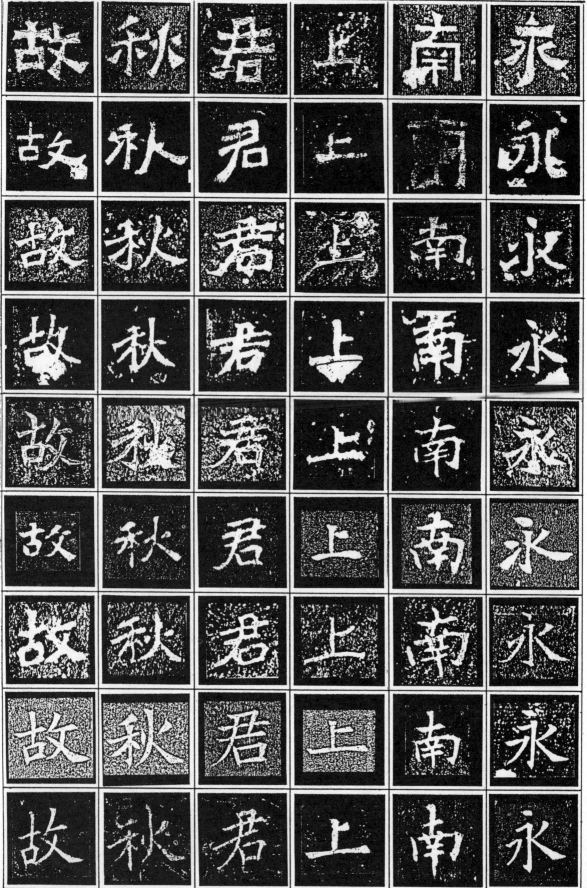

筆法特徵

右・張猛龍　　左・九成宮

（張猛龍／九成宮）方　太　三　恩　有　南　可

- 方起
- 方起方收
- 起重收輕
- 三角點
- 撇畫重
- 轉折強
- 接筆緊

（45°／近90°）

結構特徵

（範字）所　武　本　夫　滿　乃

- 主畫明顯
- 雙主畫
- 撇捺伸展
- 撇重於捺
- 下盤重
- 中宮大
- 單主畫

增大的特徵。筆力剛強，加上重心降低是一個字能夠放大的最重要因素。

另外，它的錯開，漸增（不等分割）偏旁反強調，局部誇大，主次對比加大，一個字多樣性等，（見表三）整而不整的活潑結構，可以避免館閣體的窠臼，加上「欹斜」的體勢，是楷書進入行書的過渡書體，唐朝李邕的行書剛勁豪強，就是得力於此碑。（見表四）

這個碑目前坊間可以看到的明拓本有六種：一、最早的拓本是溧陽狄平子收藏本，上有何維樸及包世臣的題籤，題為宋拓本，實為明拓。二、王瓘（孝禹）收藏本，上有王懿榮的題籤，現存於日本三井文庫。三、王瓘另一藏本，現存於大陸故宮博物院。四、李宗瀚（公博）舊藏本，現存於日本書道博物館。五、端方舊藏本，書裡有翁方綱、趙之謙、張叔未的鈐印，現歸大陸學者啟功收藏。六、伊秉綬舊藏本，現存於日本三井文庫。

二、從結構上去看，它有主劃凸顯（或一個字雙主劃），撇捺伸展（有些字撇重於捺），下盤誇大，重心降低，中宮緊湊，也是唐楷所不及的。

結構特徵

		重心低	及
		重心高	唯
錯開			道
不等分割			漢
偏旁反強調			令
對比			陽
局部誇大			

及唯道漢令陽

右：張猛龍　左：九成宮

同字多樣化

清　清　清
清　清　德
清　德　德
德　德　德

以上一、二、四藏本都有碑陰，筆者
收藏本最好，（含碑陰）碑陽除「不
復具載」的具載兩字外，還有四十七

經過剪貼、排比、對照，發現狄平子

個字較其他版本更好，可是，這並不
表示其他版本一無可取，究竟拓本是
手工藝表現，所謂「甆臘精良，亦能
上爭百年」，例如：王懿榮題籤本及
李公博舊藏本，拓工精良，加上影印
清楚，亦顯得光芒四射，神采十足。

六朝碑碣常有些奇怪的異體字，
張猛龍碑也不例外，譬如：渠作㴱；
老作先；族作挨等……但最引起爭
議的還是「囵」字，據明郭宗昌和清
吳雲解釋為「習」字，音骨，就是太
陽出來、雲氣變幻不定，這和「猛龍」
其名，可想而知，不無關係。另外，
大陸學者啓功解釋：囵為囵之別構，
並舉出齊郡王妃常季繁墓誌也有此字，
囵有圍義，人居之圍牆，馬牛之圈圍，
義皆可通。故古太僕官職司養馬，乃
有囵卿之號，而龍喻神駒，豢龍必以
神囵，此張君名字相應之所取義，固
彰明較著者焉。囵字晚拓本變成「囘」，
於是又有人釋為囚者，蓋以古淵字附
會也，囚即淵字，龍潛深淵，名與字

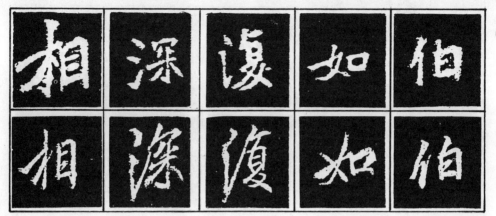

| 相 | 深 | 復 | 如 | 伯 |
| 相 | 深 | 復 | 如 | 伯 |

| 情 | 加 | 都 | 有 | 禮 |
| 情 | 加 | 都 | 有 | 禮 |

| 剌 | 終 | 知 | 揚 | 河 |
| 剌 | 終 | 知 | 揚 | 河 |

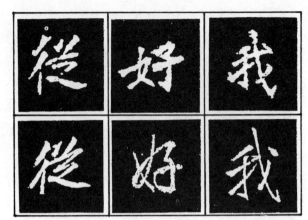

相互對應。前兩說有典故可尋：後面一說實在是風馬牛不相關也。

最後要強調的是：張猛龍碑固然是「書刻俱佳」的千古名碑，但免不了歲月的剝泐及破損，尤其是在兩筆交會處，常有所見，泐損痕跡掩蓋了原先的稜角，篆刻朋友見多了，也許視為古趣，事實在易滲的「生宣紙」

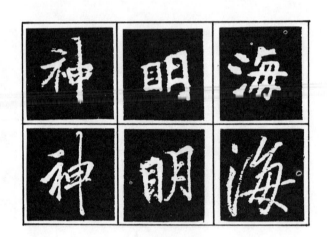

上，也會有這種漲墨現象，但臨寫時如果筆劃交會處，便刻意停留，或用力頓筆，使墨漲大，稜角處變成墨豬，變成爛石書，那就做作，而失去自然了，最好能參考老師的範本，或名家的臨本，或修復放大本，以瞭解字的確實輪廓，切記！下筆模重，結體舒展，認真學習，當可入神化之境。

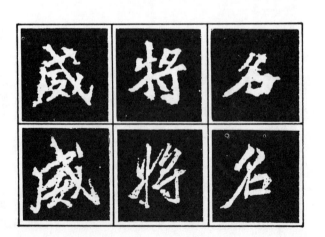

太　魏

守　魯

張　郡

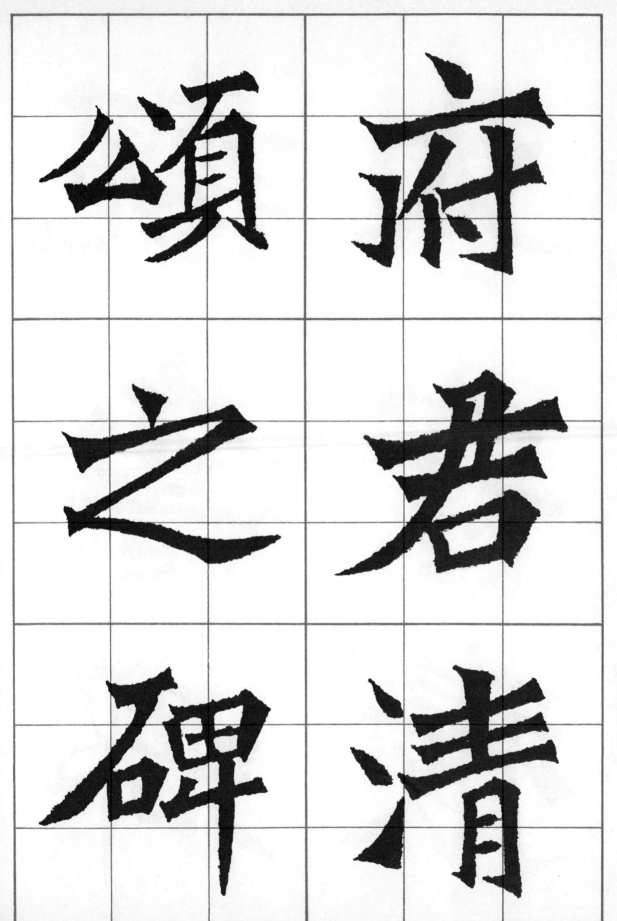

府
君
清
頌
之
碑

龍　君

字　諱

神　蘊

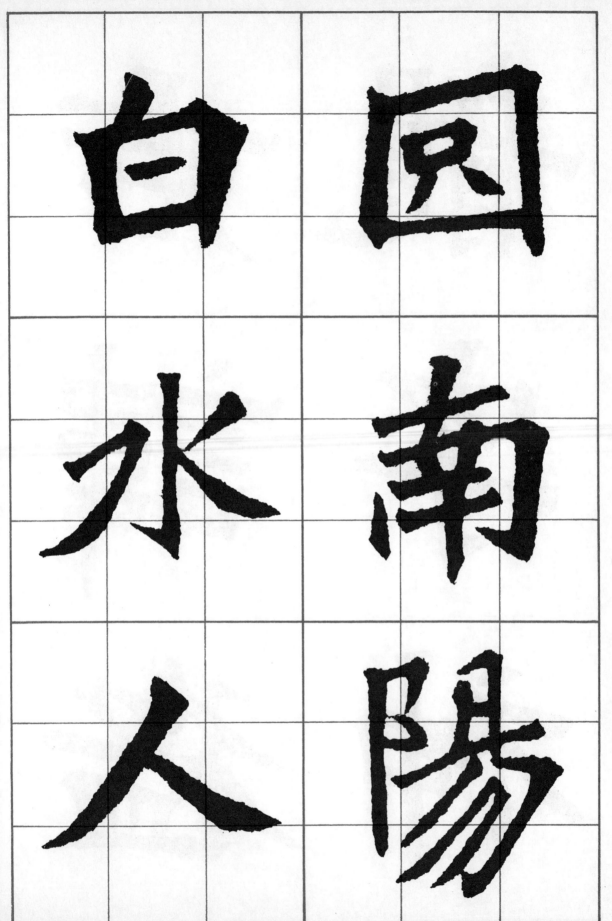

白　圆

水　南

人　陽

圓。南陽白水人

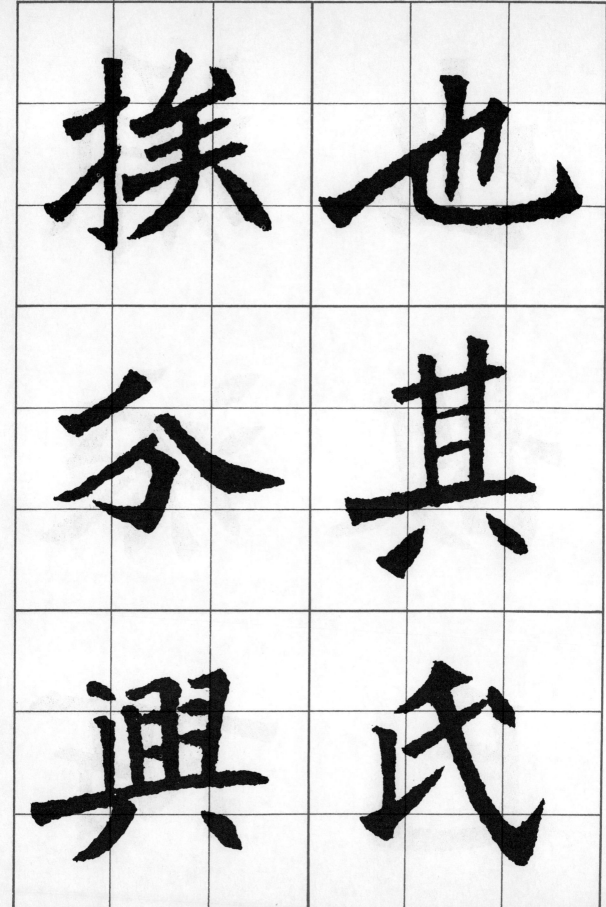

也。其氏族分興。

源流所出。故已

出故巳

源流而所

錄備

不詳

復世

備詳世錄。不復

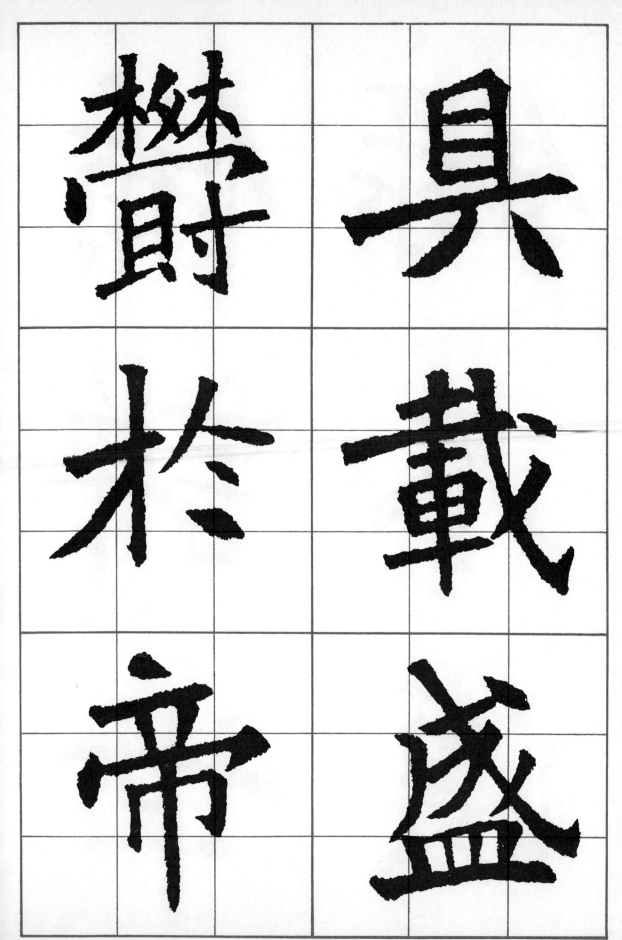

具載（四字）盛。（蓊）鬱於帝

皇

之

始

德

星

曜

皇之始。德星（鍾）□。曜

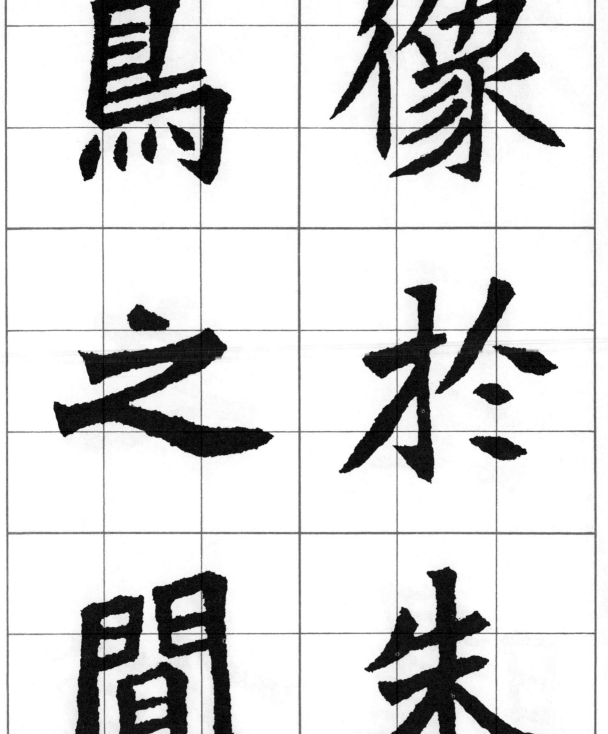

像
鳥
於
之
朱
閒

鑿

淵

之

玄

中

万

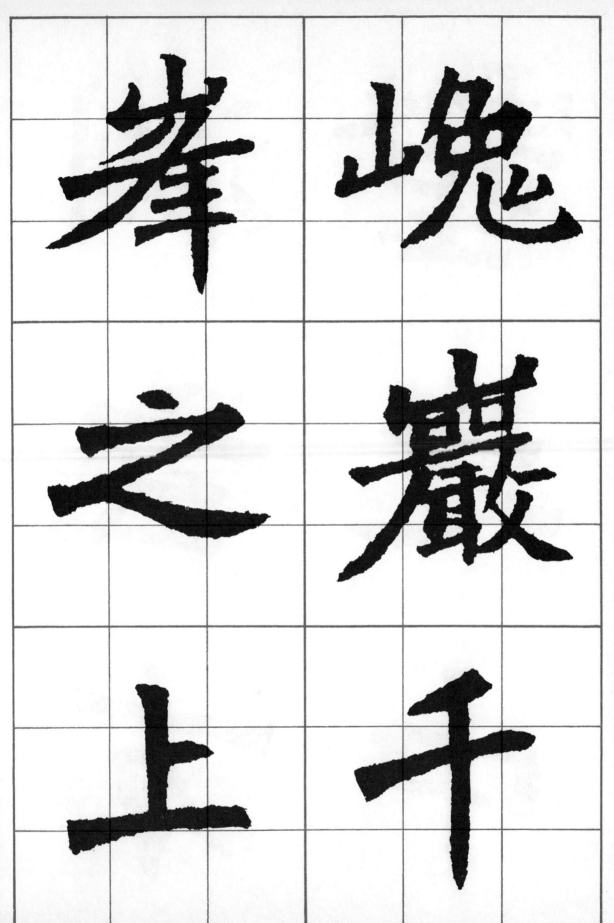

高 弈

煥 葉

斗 清

奕葉清高。煥乎

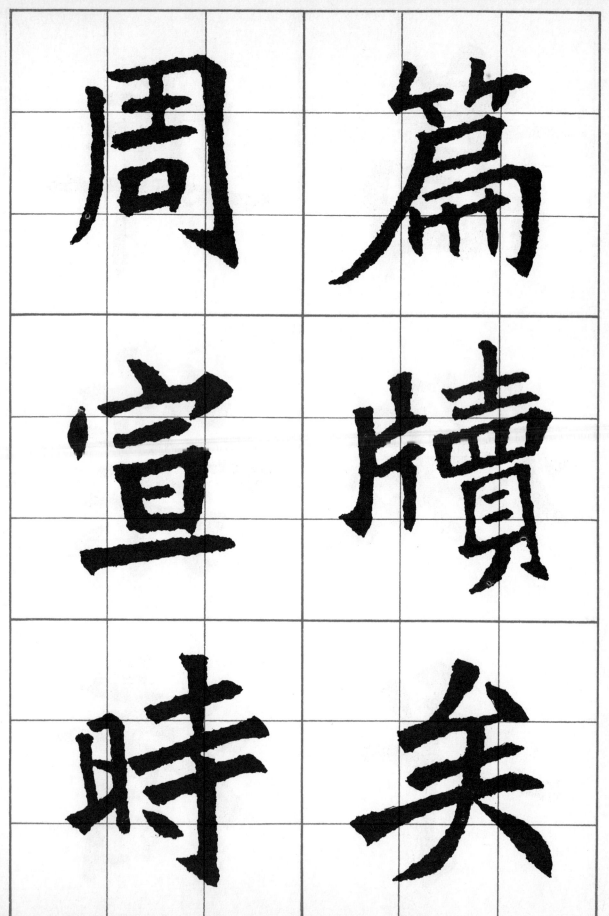

篇牘矣。周宣時。（二字次）

詠 仲

其 詩

孝 人

（張）仲。詩人詠其孝

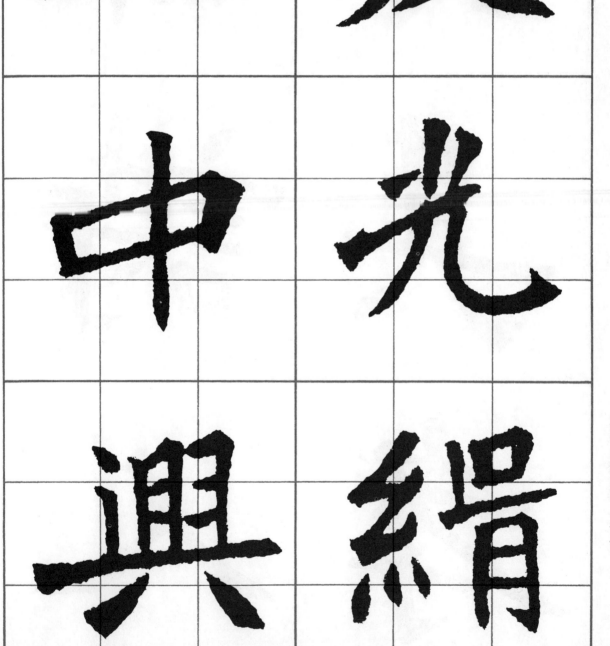

友。光緝姬□。中興

是大

夫賴

張晉

是賴。晉大夫張

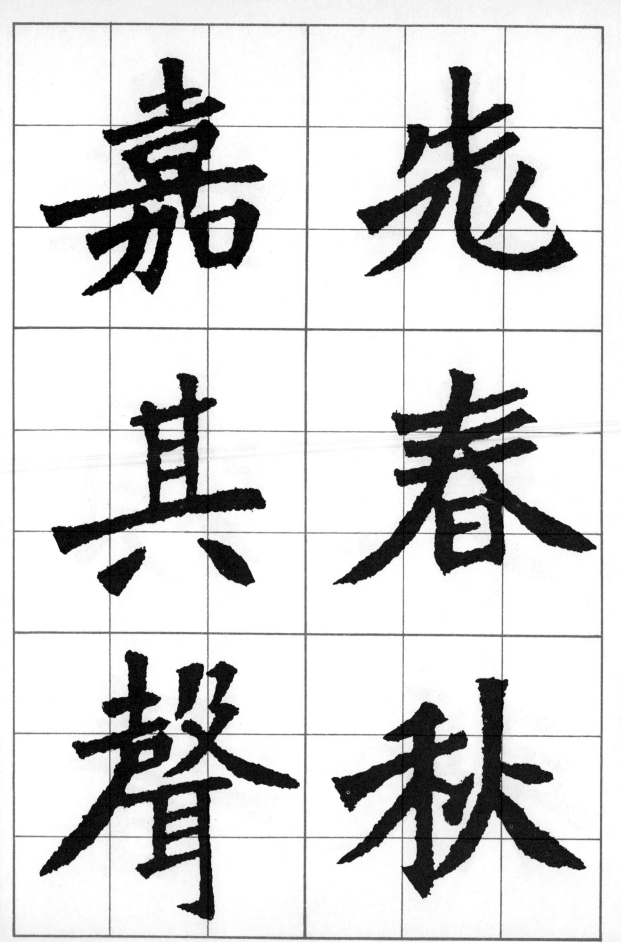

老。春秋嘉其聲

趙

景

王

績

漢

初

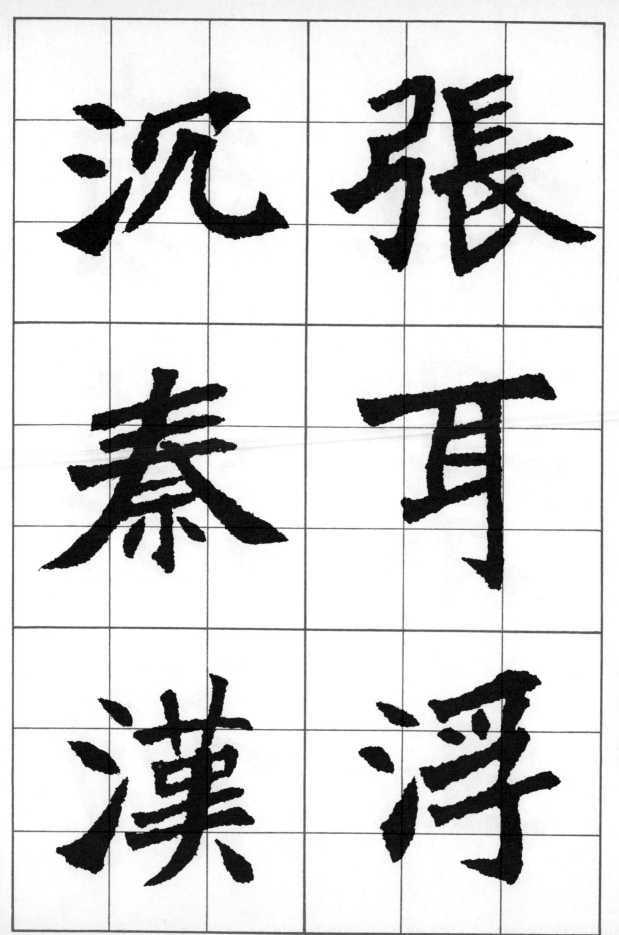

張耳。浮沈秦漢

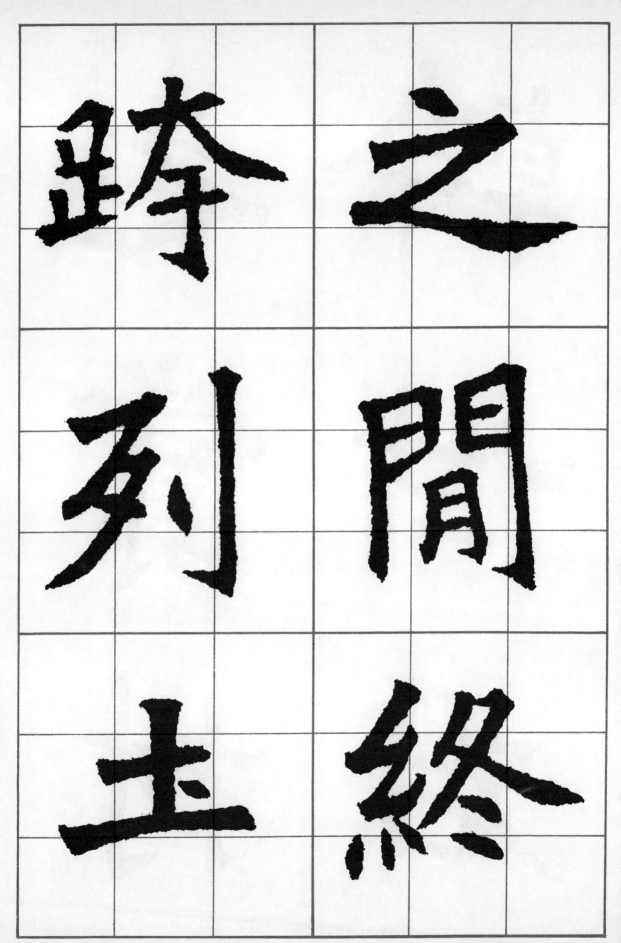

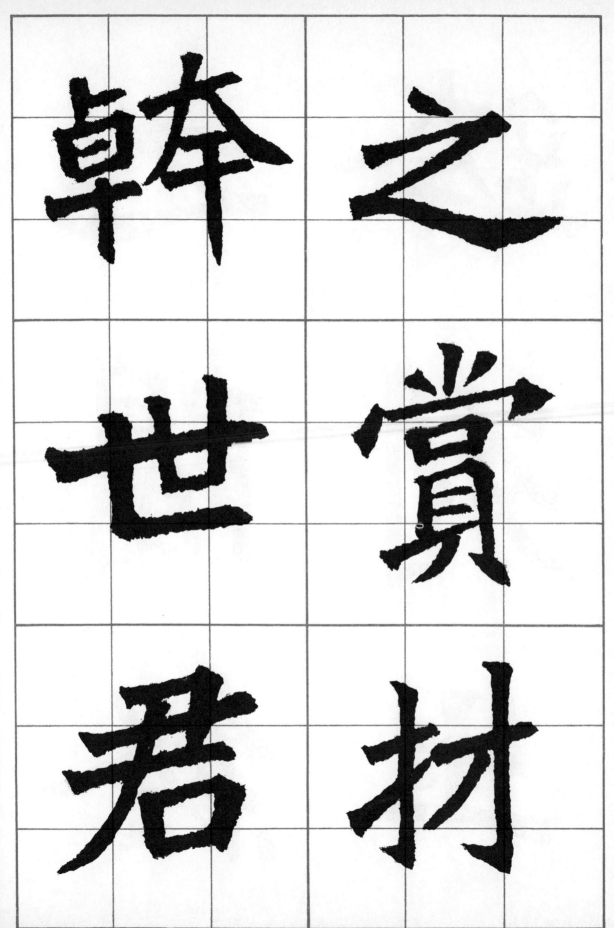

卓幹

世賞

君材

魏其

明後

帝也

其後也。魏明帝（景）

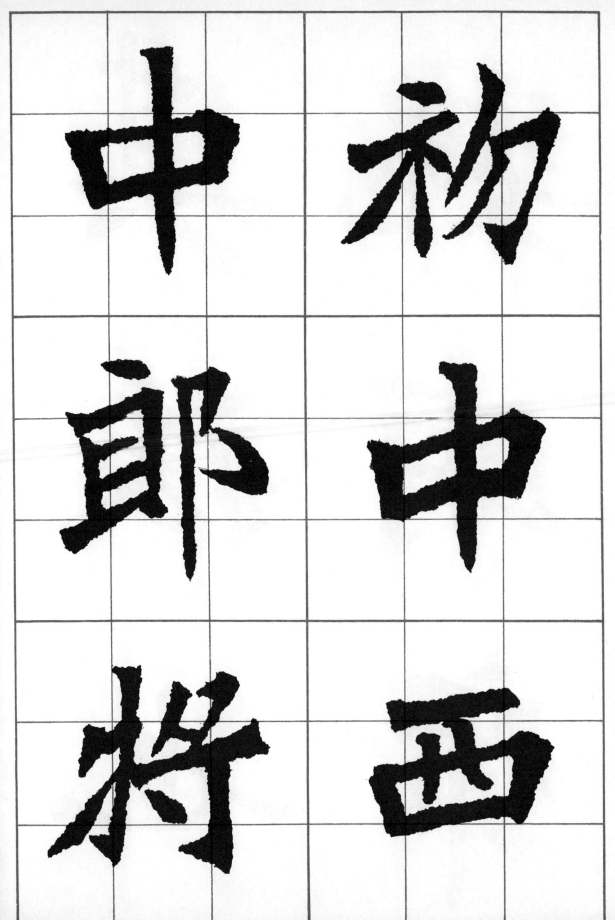

初中。西中郎將

徒 平

持 西

節 將

使持節平西將

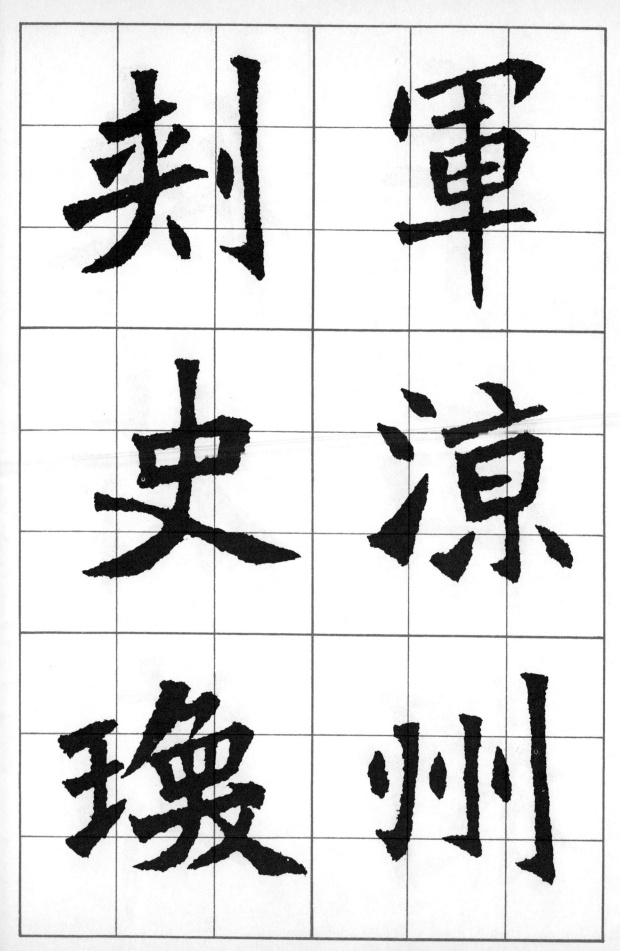

軍涼州刺史瓌

孫 之

八 十

世 世

惠 祖

帝 軌

永 晉

使
持
節
安
西
將

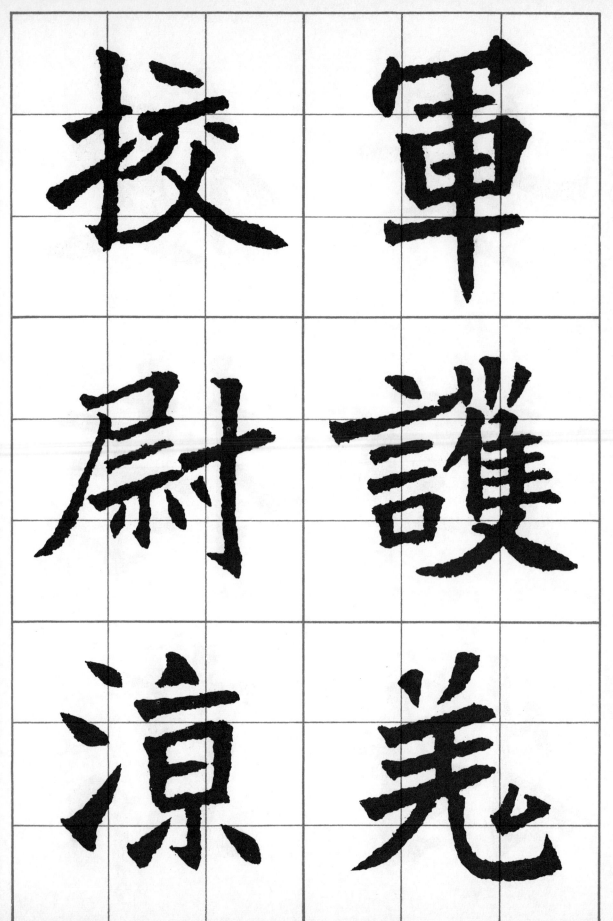

軍護羌校尉涼

州刺史西平公。

西

平

公

州

刺

史

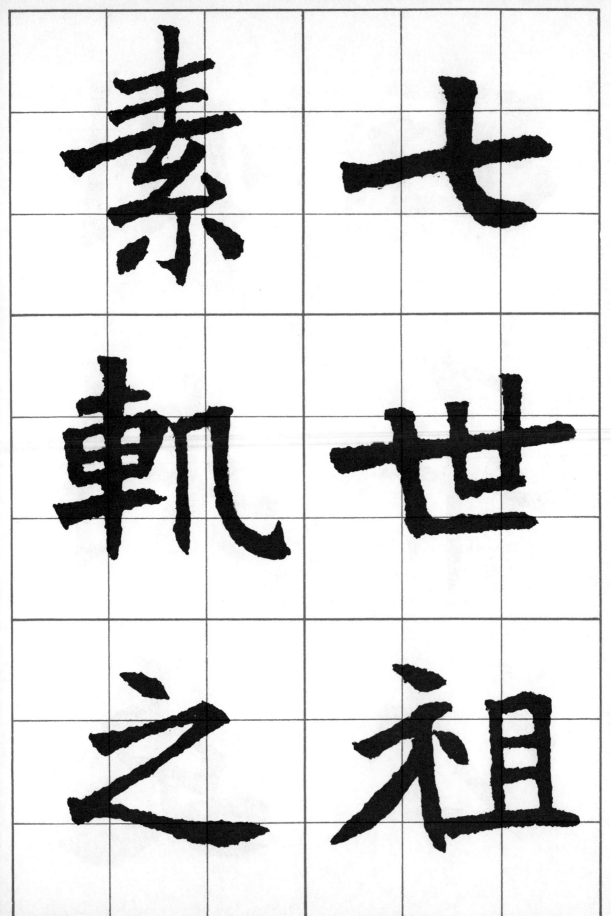

第
三
子
。
晉
明
帝

第
三
子

晉
明
帝

三三

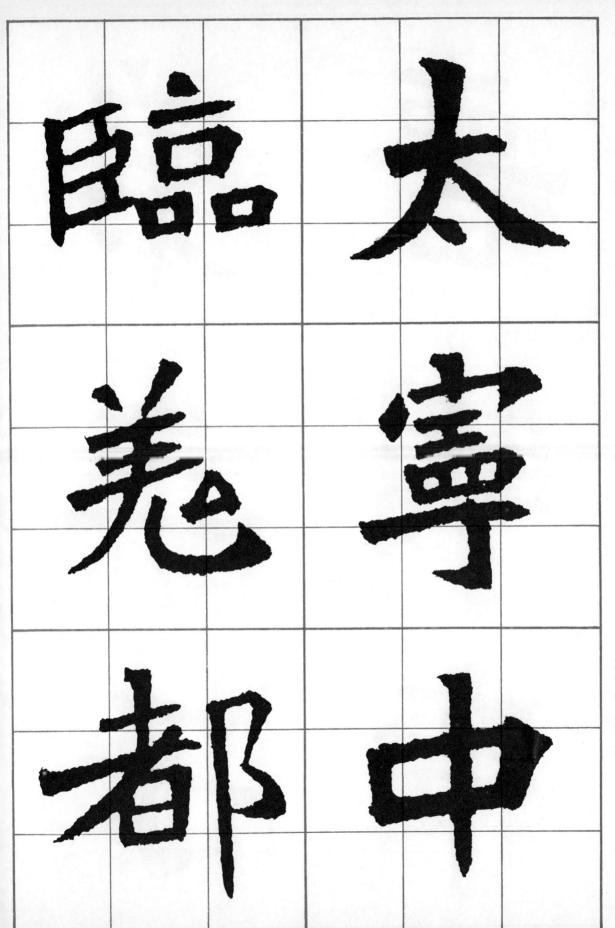

大　太
寧　臨
中　盖
．　都
臨
羌
都

尉
平
西

將
軍
西

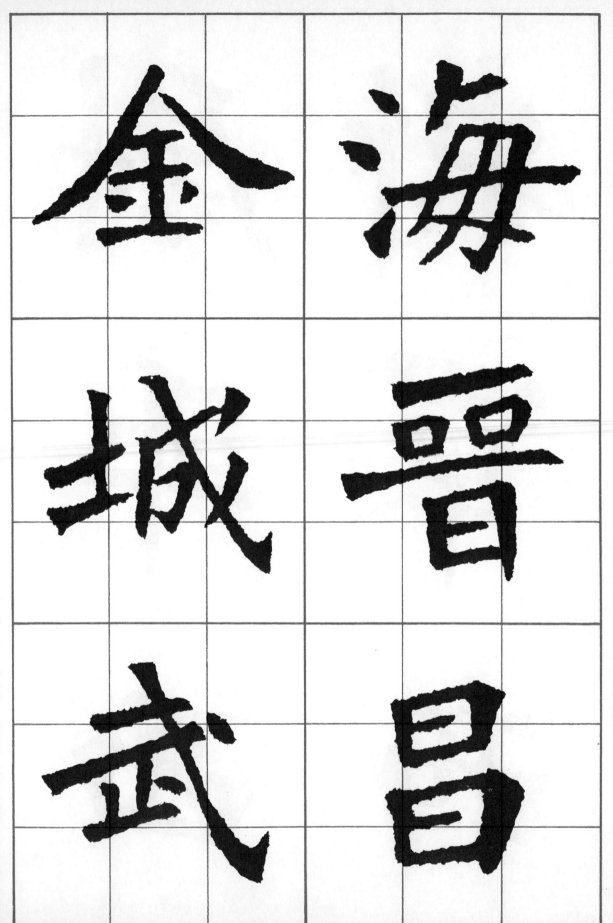

海晉昌金城武

守 威

遂 郡

家 太

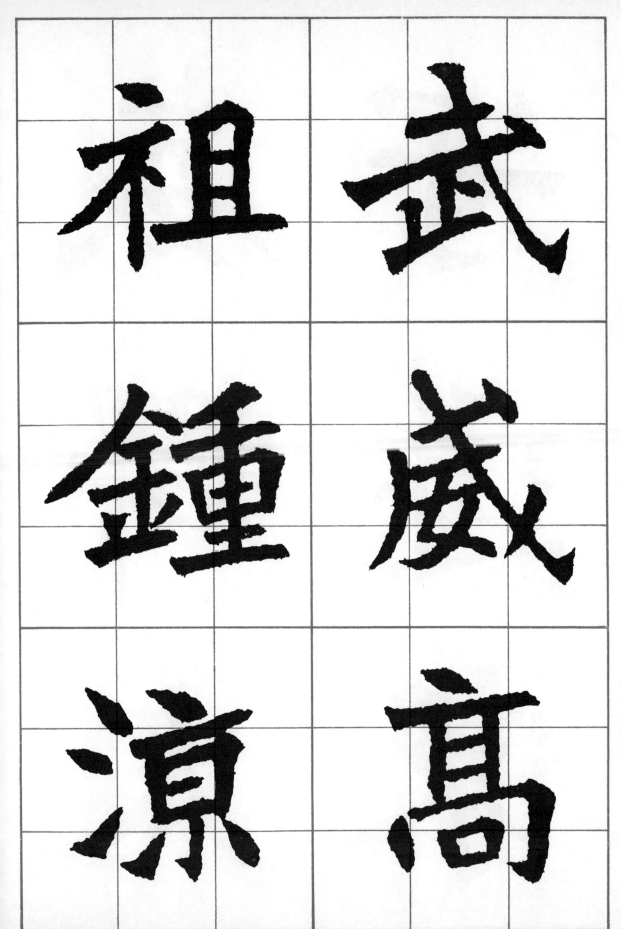

州
武
宣
王
大
沮

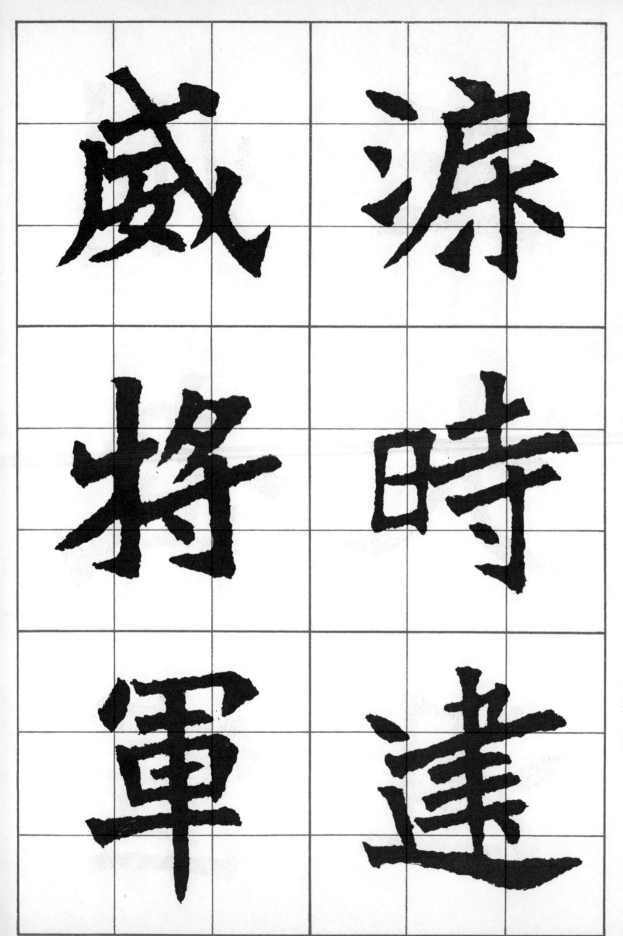

威 溙

將 時

軍 達

武

守　威

曾　太

祖

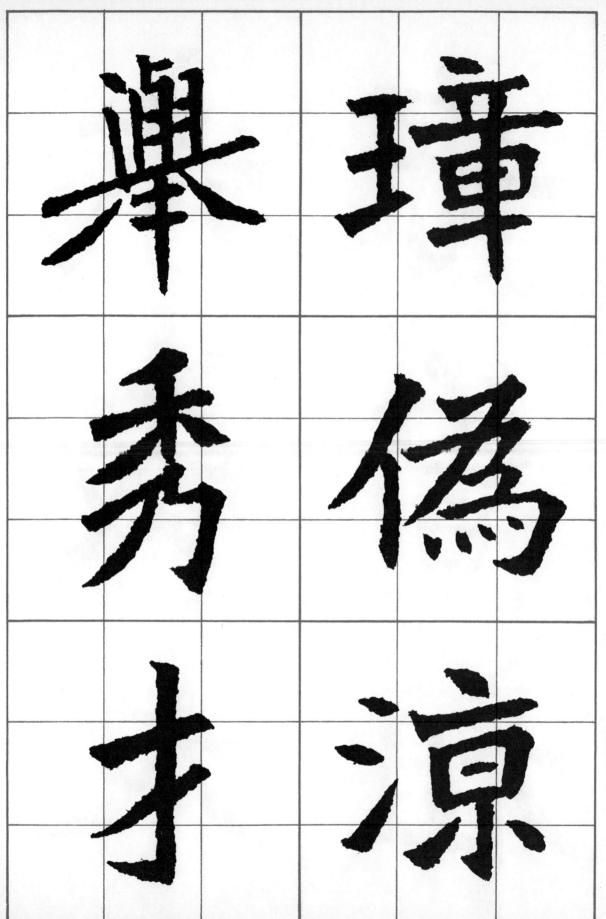

璋。僞涼舉秀才。

本　中　本

州　西　州

海　　治

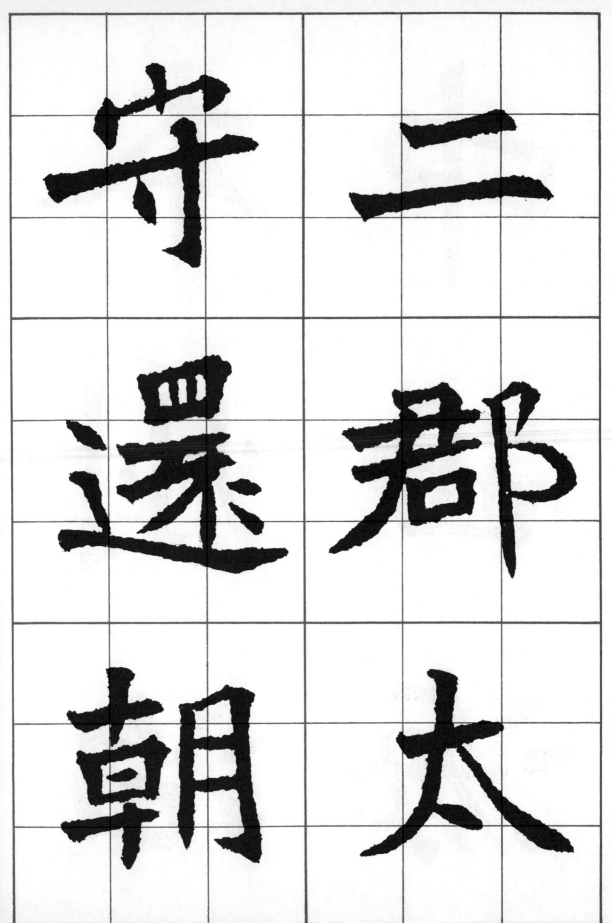

守 二

還 郡

朝 太

（樂）□二郡太守。還朝

尚

郎

祠

羽

部

林

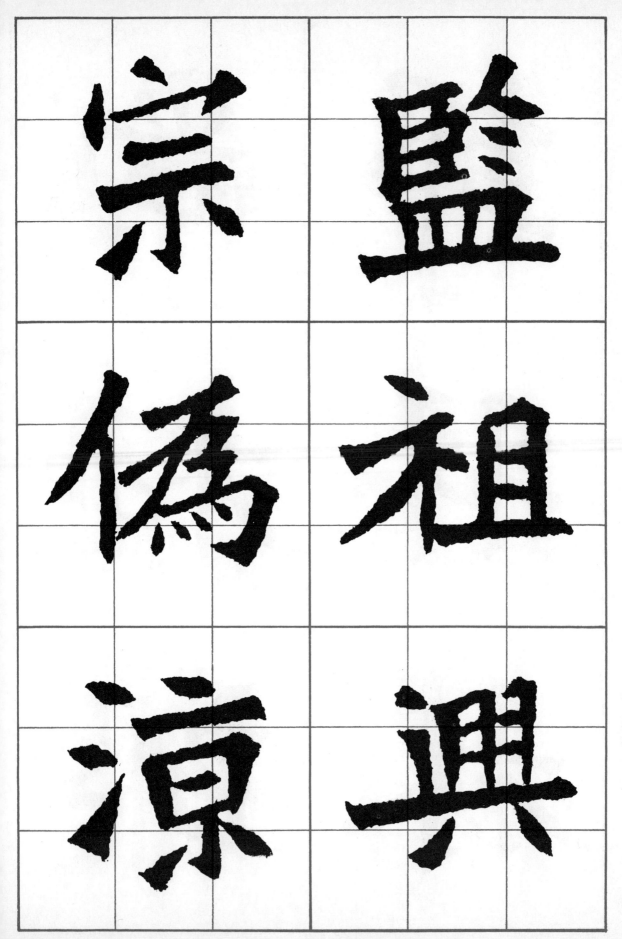

宗 鹽

僞 祖

涼 興

監。祖興宗。僞涼

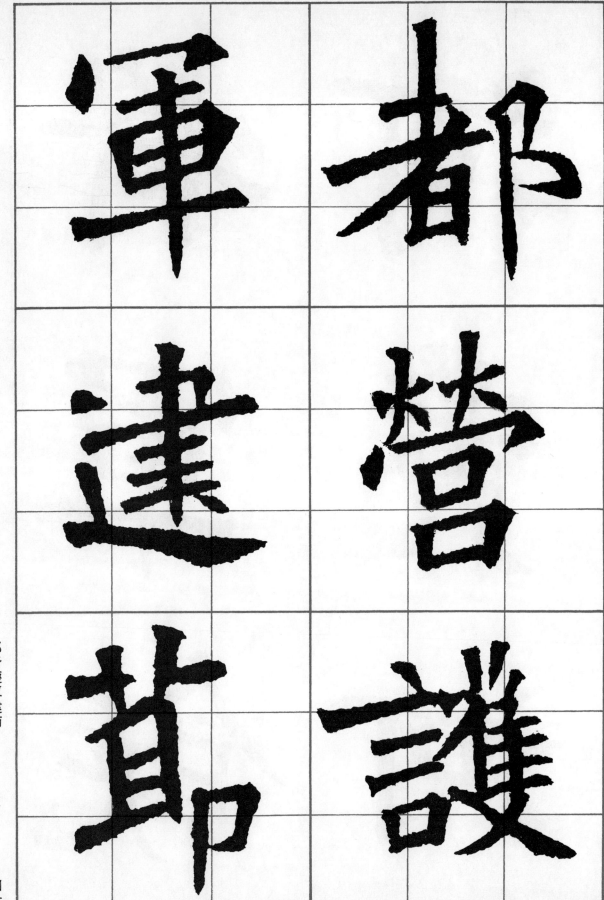

将
军
饶
河
黄
河

河
将

黄
军

河
饶

二

郡

太

守

父

生

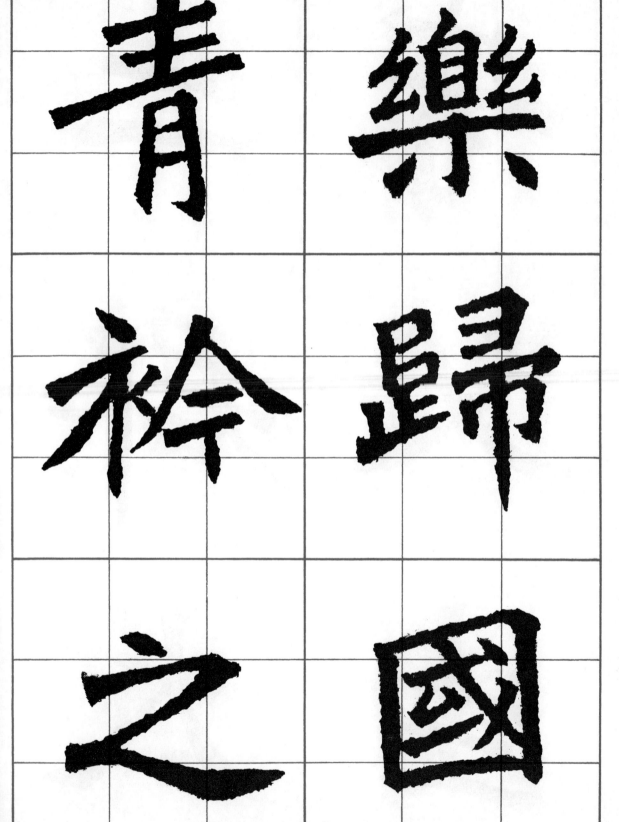

樂。（二次十）歸國。青衿之

方　志

堅　白

君　首

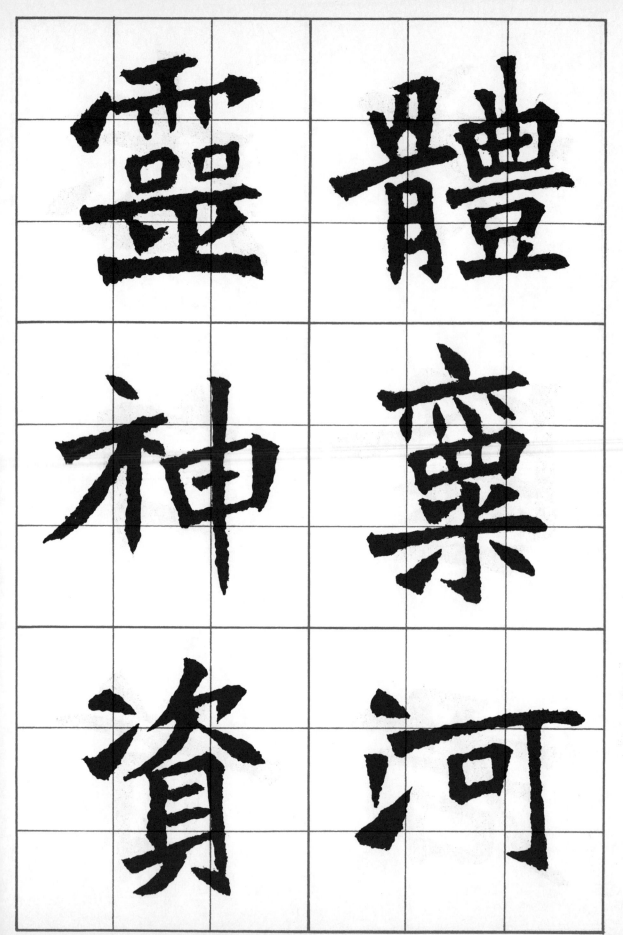

靈　體

神　稟

資　河

岳秀。桂質蘭儀。

岳秀

桂

質蘭儀

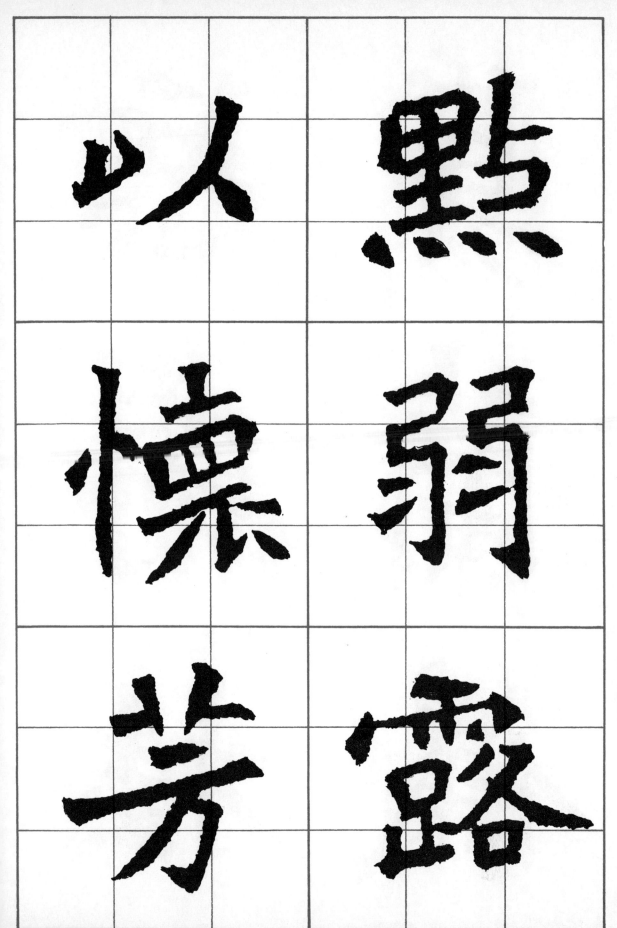

點

弱

露

以

懷

芳

。

朗松

若心

新自

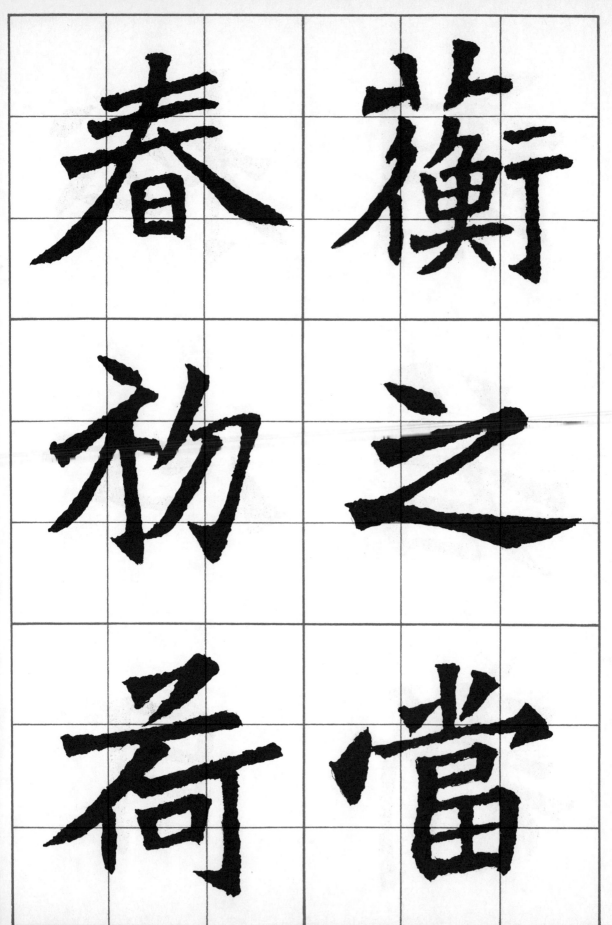

衡

春 之

物 當

荷

蘅之當春。初荷

之

入

出

孝

水

出

弟

邦

有

名

雖

應 黃

無 金

黿 未

朋　郭

交　氏

遊　交

超　人

遙　表

蒙　年

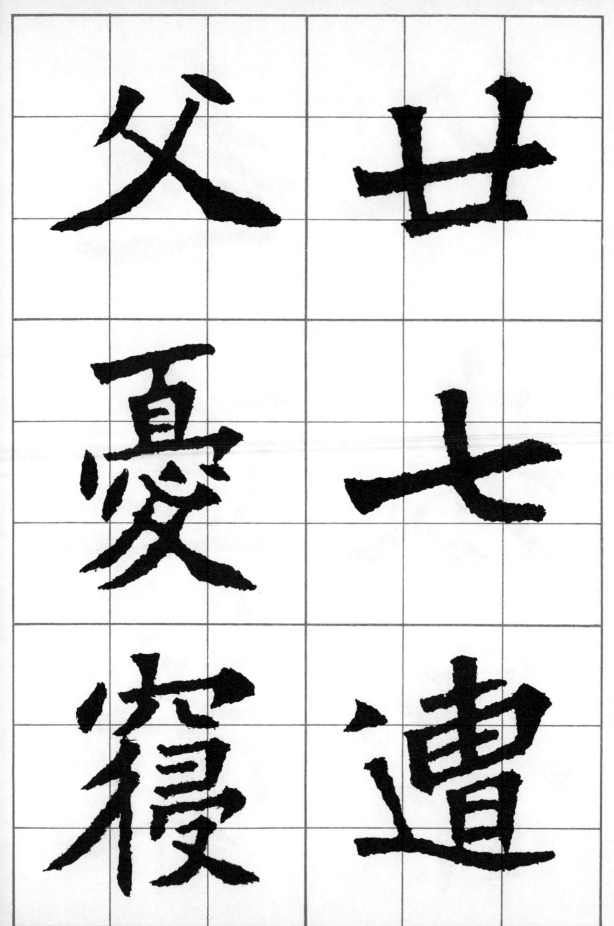

食
過
禮

泣
血
情

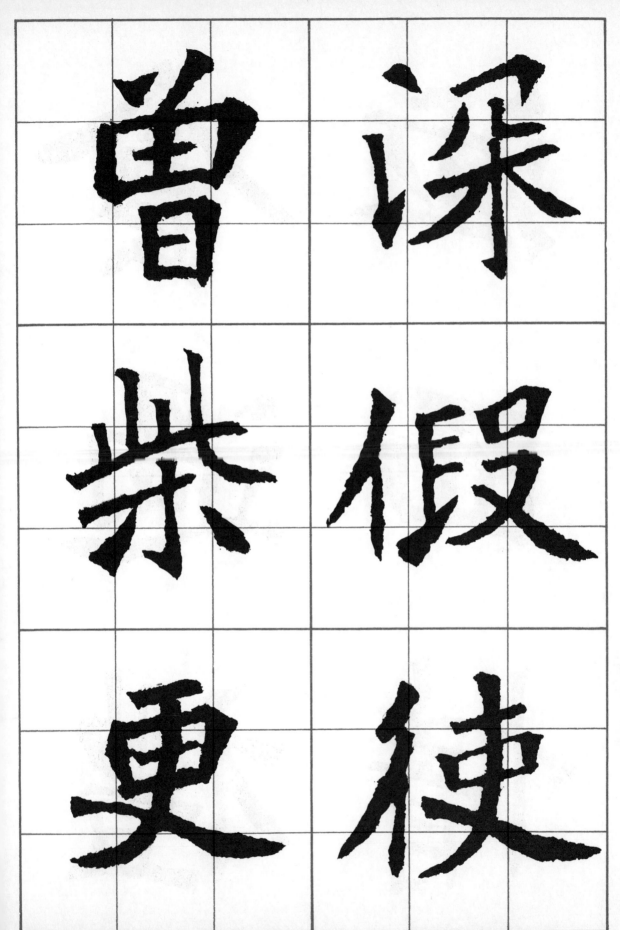

深。假使曾柴更

世

寧

異

今

德

眈

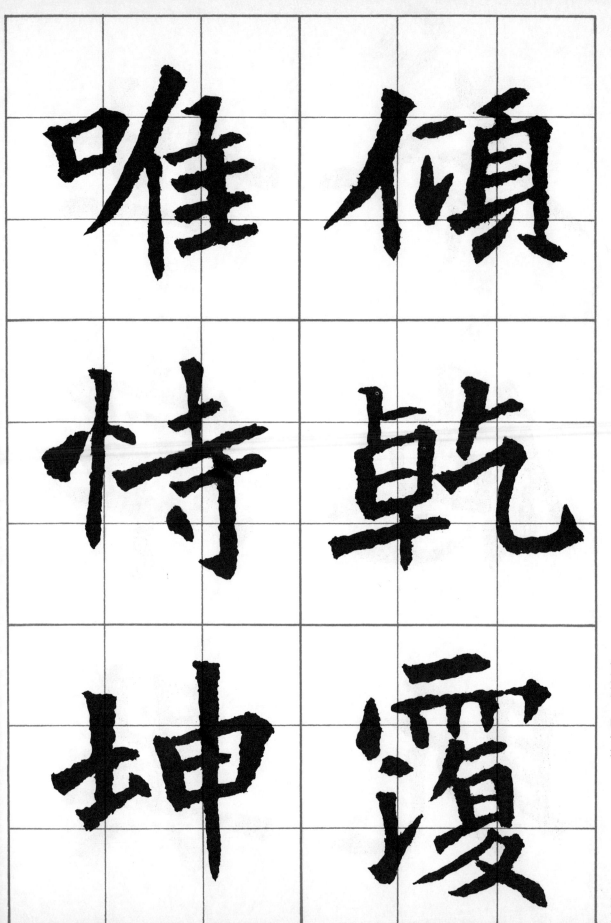

唯傾

恃乾

坤覆

夏　慈

清　冬

曉　溫

慈。冬溫夏清。曉

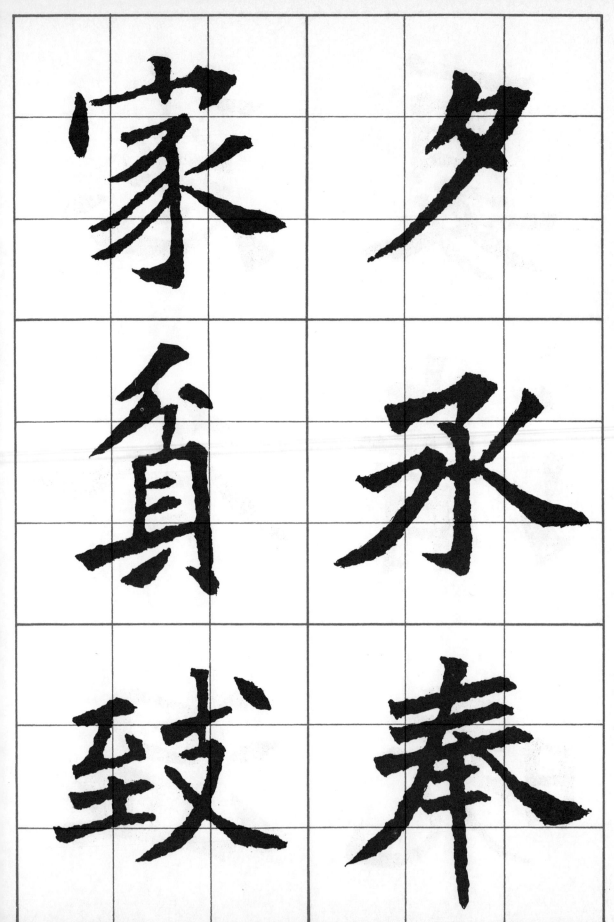

夕承奉。家貧致

養

採

運

之

不

辭

勤
九 勤

丁 年

母 毋

勤。年卅九。丁母

不　艱

入　勺

偷　歆

艱。勺歆不入。偷

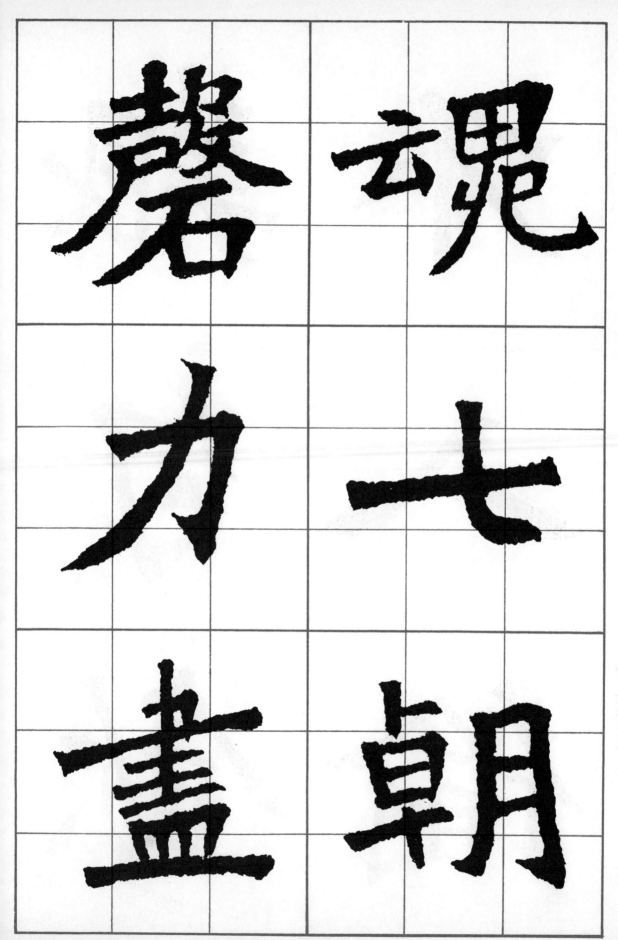

魂七朝。磬力盡

思

生

死

備

脫

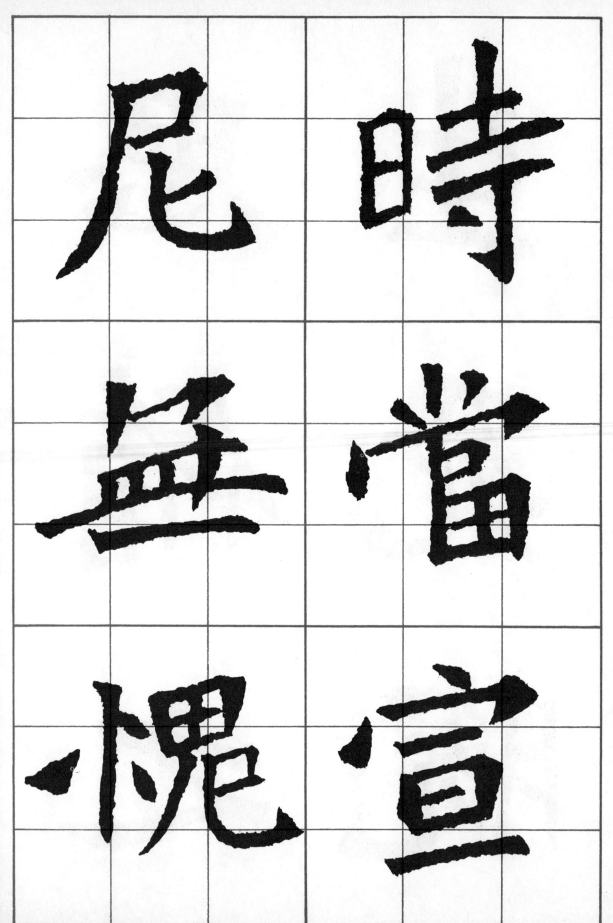

時
尼

當
無

宣
愧

深

過

歡

人

每

祈

深歡每（事）過人。孤

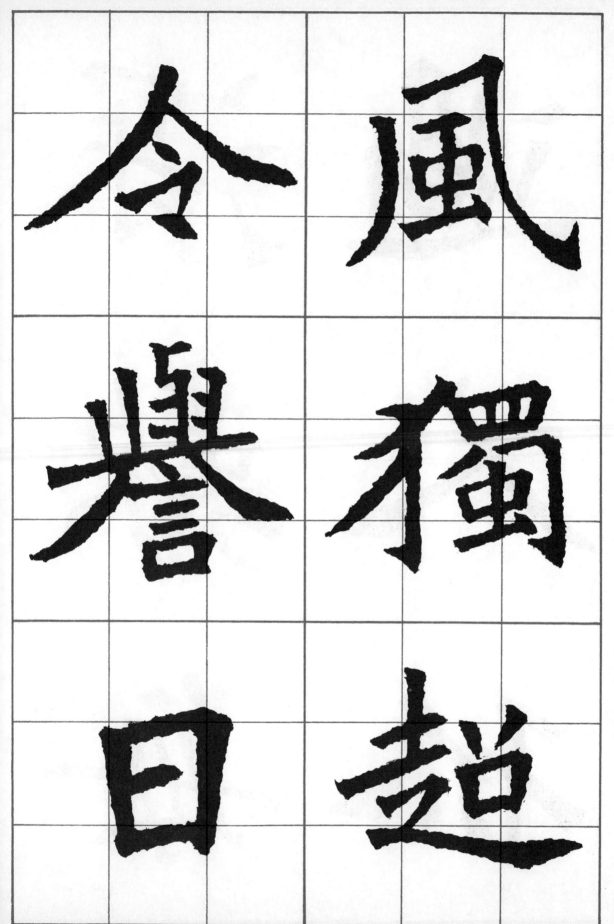

新

天

紫

聲

馳

以

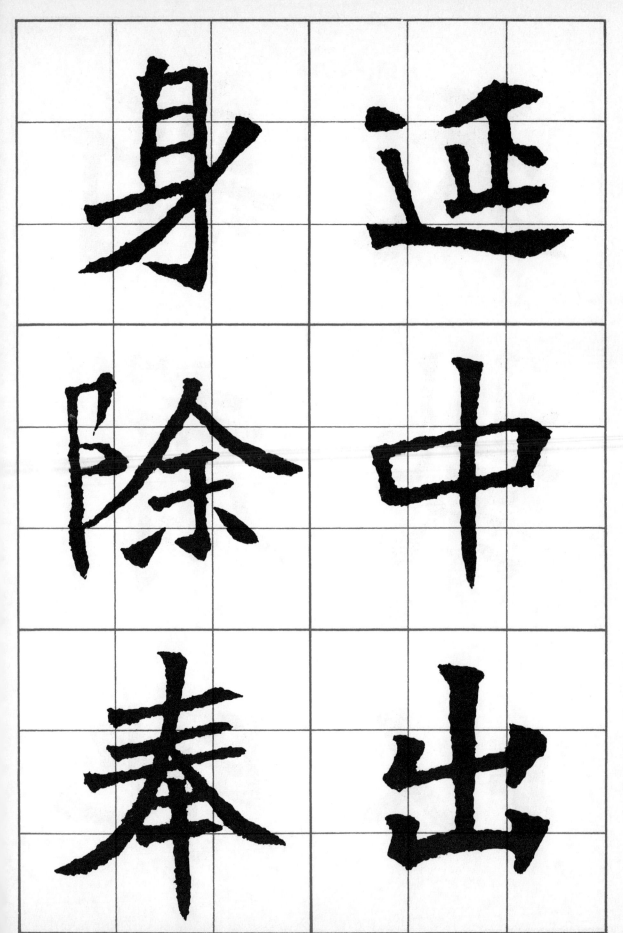

延（昌）中。出身除奉

朝

遊

請

文

優

省

其 朋

雅 儕

尚 慕

朝迁以
君蔭望

如此

宣暢

以人德

熙

年

平

除

之

魯

熙平之年。除魯

郡治

太民

守以

禮

以

移

人

樂

風

如

風

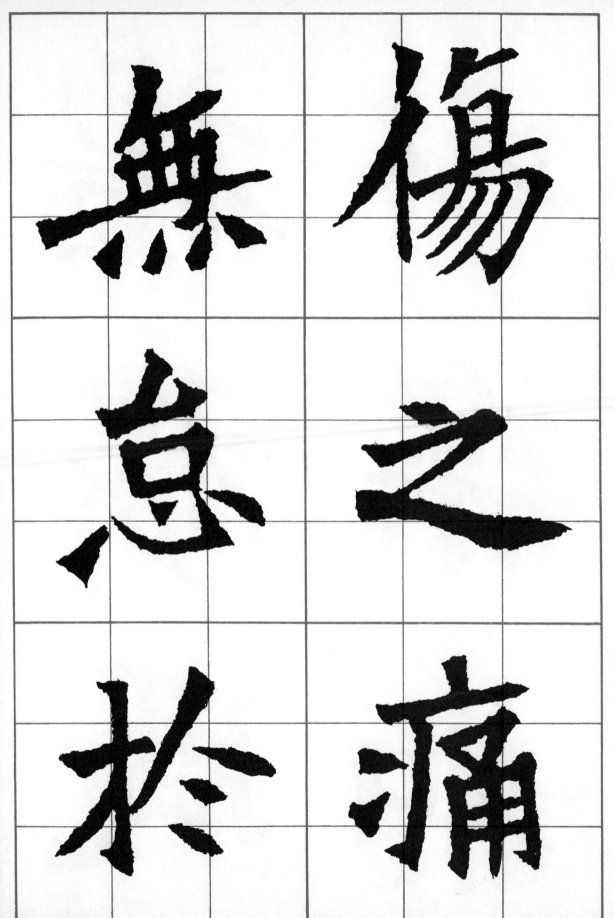

傷
無
之
怠
痛
於
。
無
怠
於

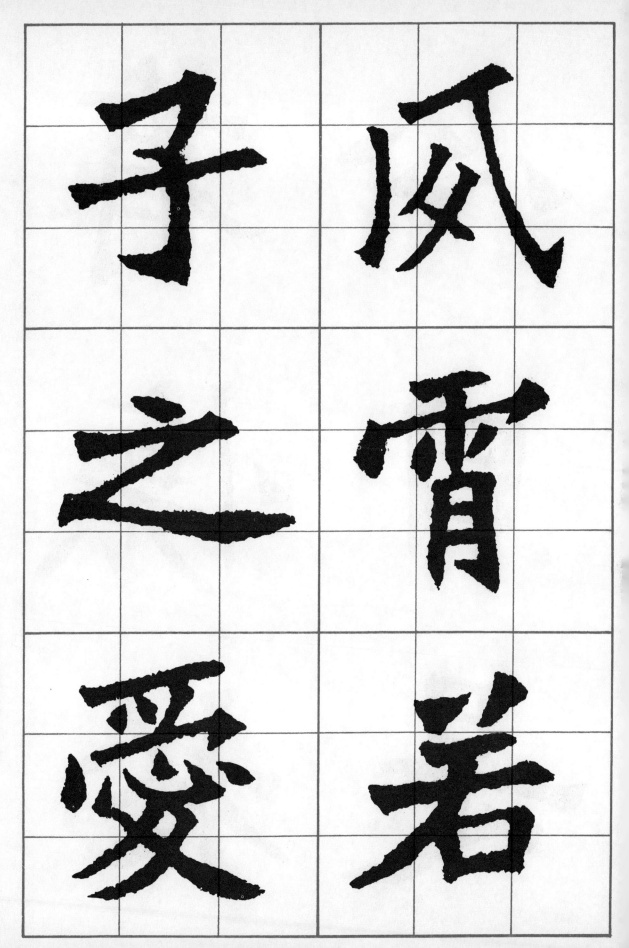

夙霄。若子之愛。

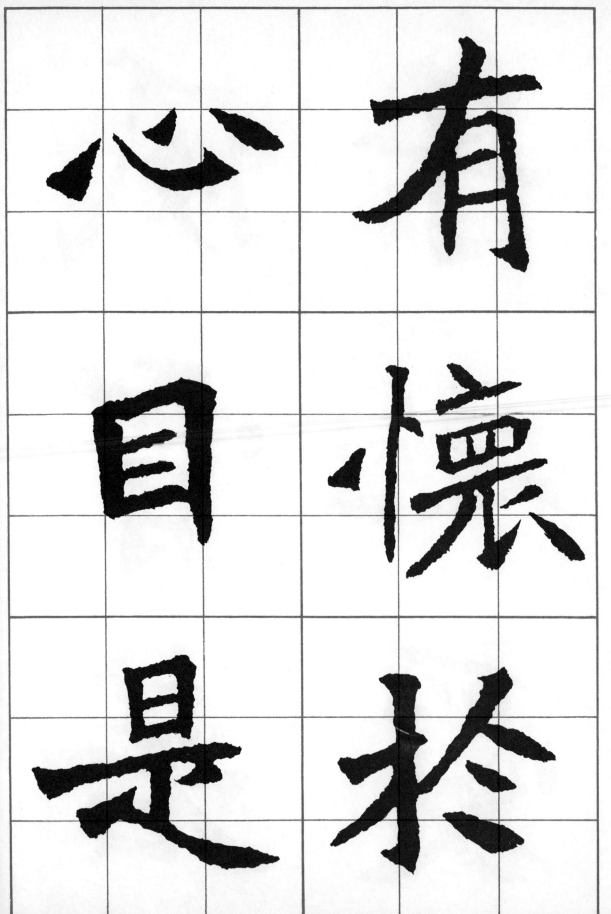

使
學
校
尅
脩
。
比

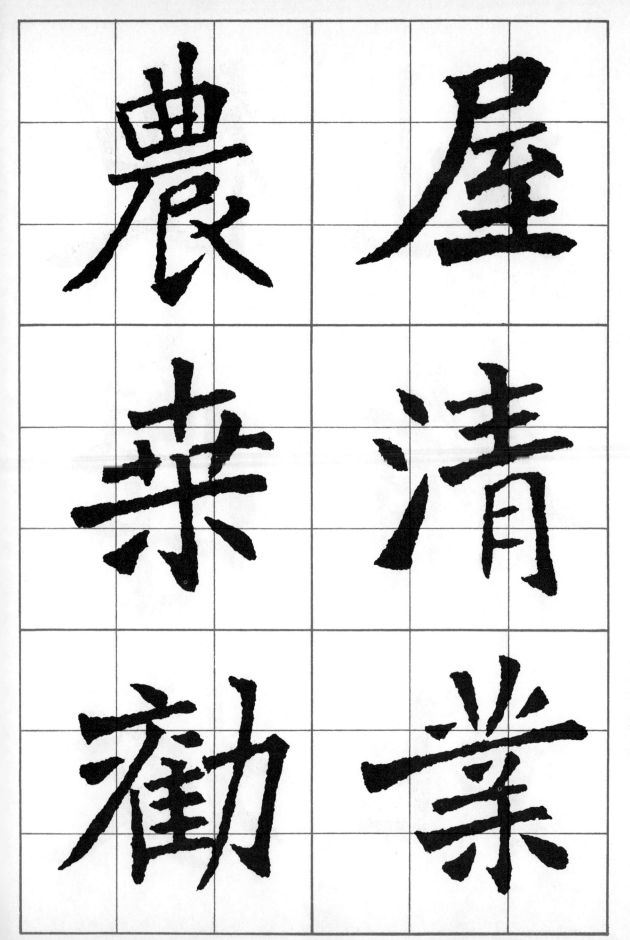

屋
清
業
。
農
桑
勸

課

以人

田織

登

入

境
莫

觀
不

朝
禮

無讓

心化

草感

讓。化感無心。草

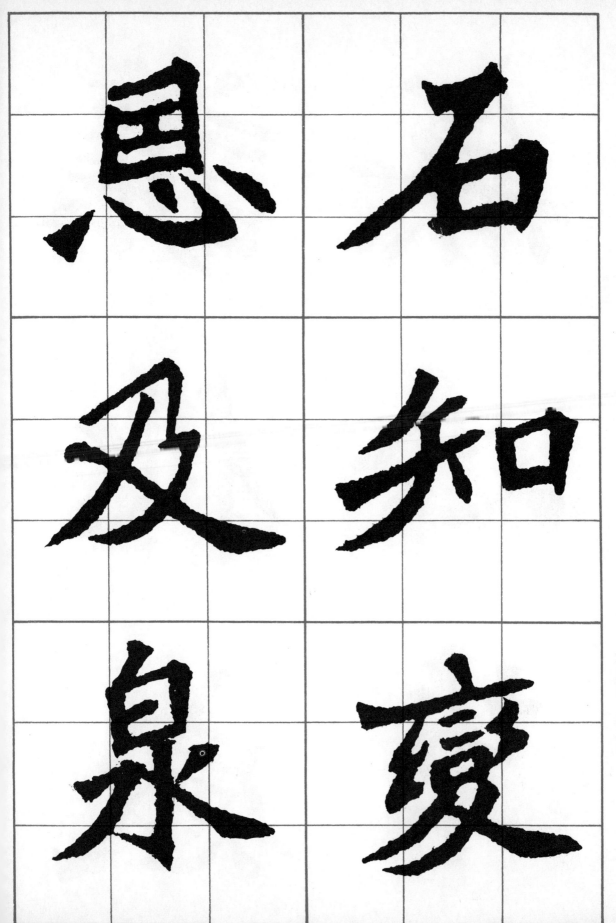

石知變・恩及泉

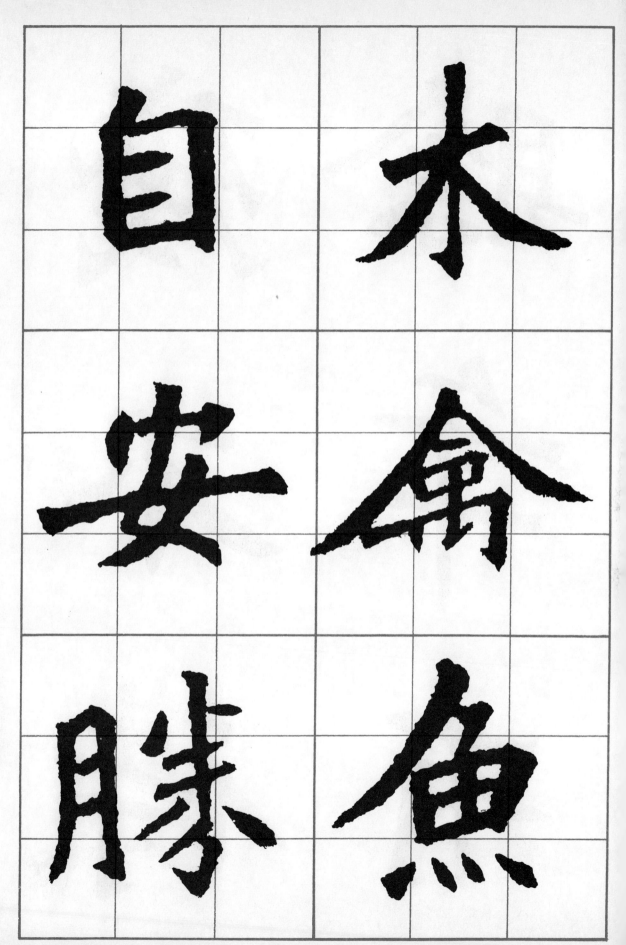

木
。
禽
魚
自
安
。
勝

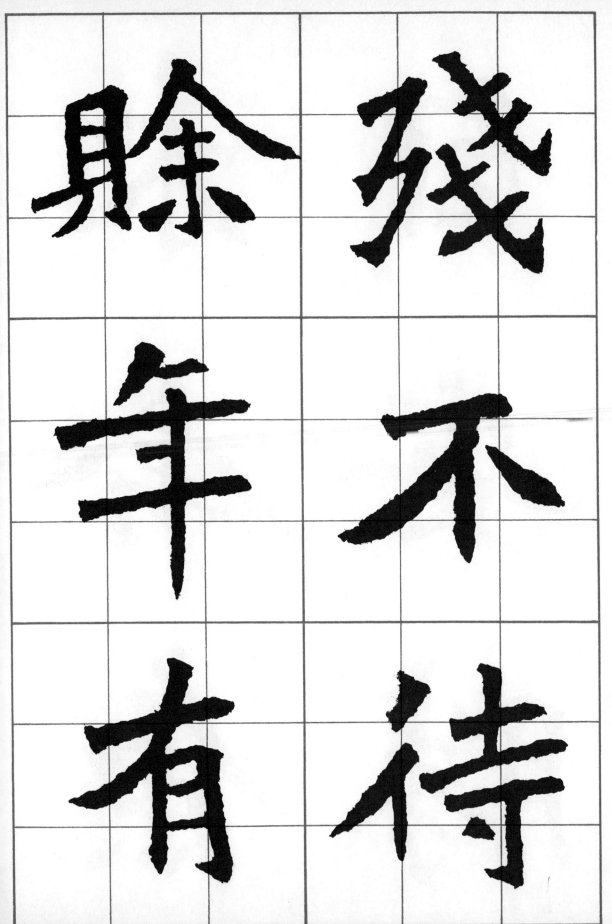

殘不待賒年。有

成暮月而已。遂

而成

巳暮

遂月

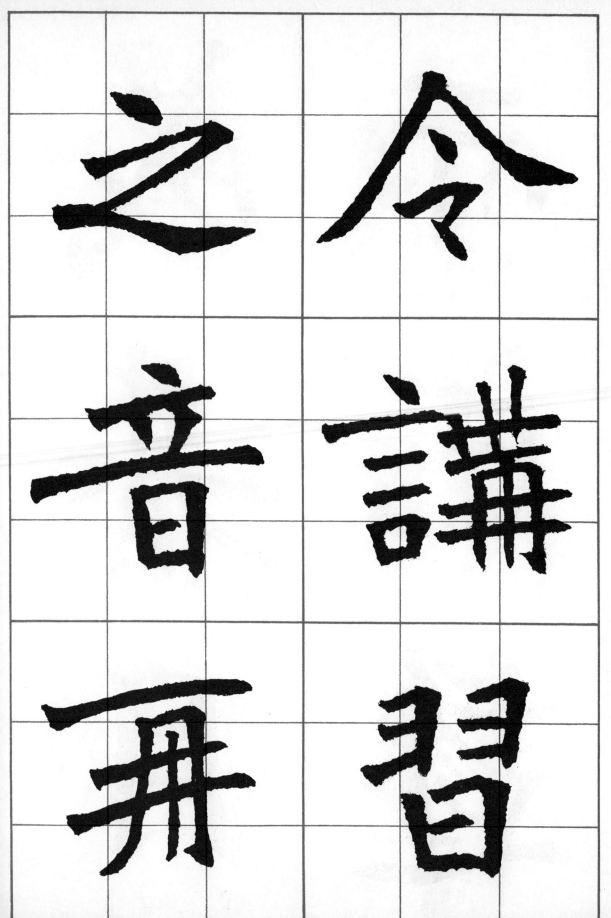

令講習之音。再

聲於闕里。來蘇

聲 於
里 闕
來 藝

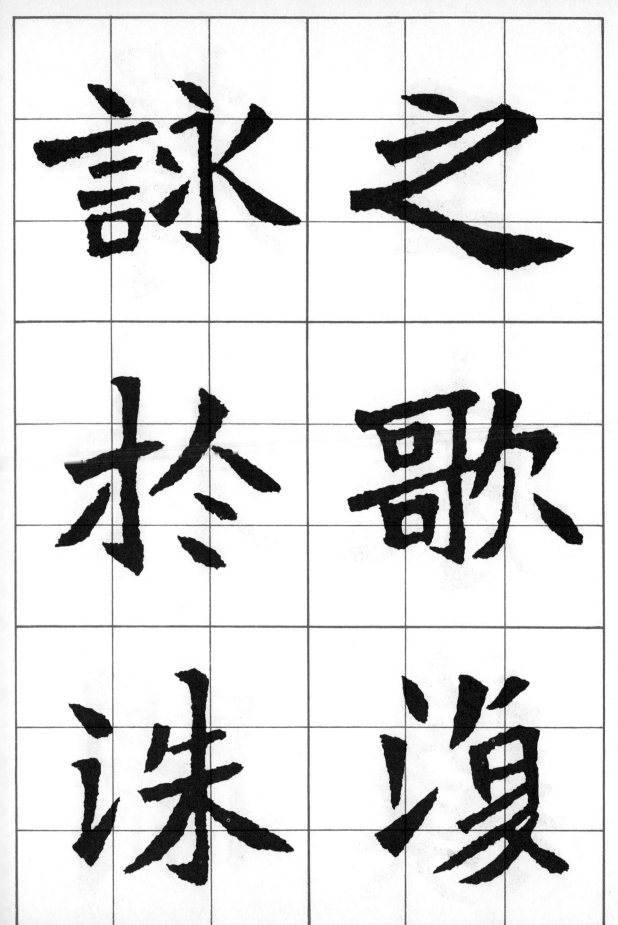

五　中

守　京

無　兆

河 以

南 剋

二 加

尹

若　　尹

茲　　裁

雖　　可

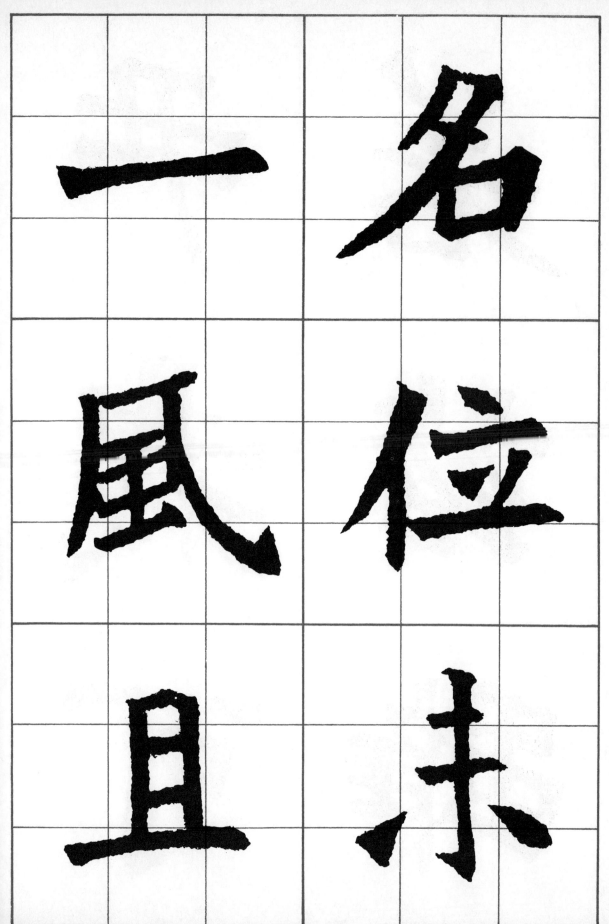

易

唱　俗

黄　之

切 不

霄 乏

魚 北

之

感

子

寧

密

獨

稱德。至乃辭金

乃

辭

金

稱

德

至

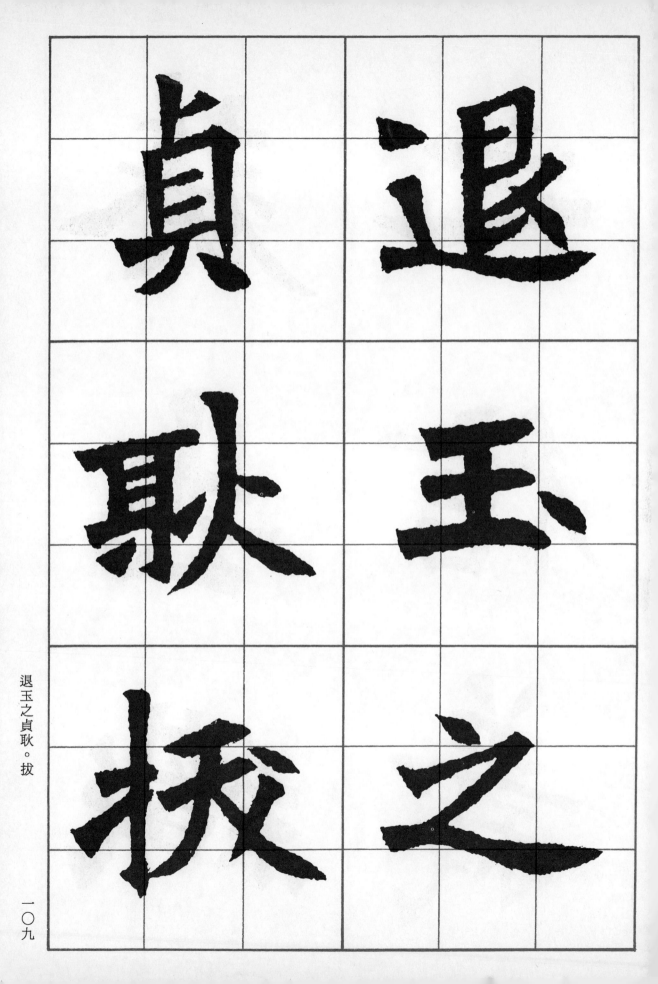

退玉之貞耿。拔

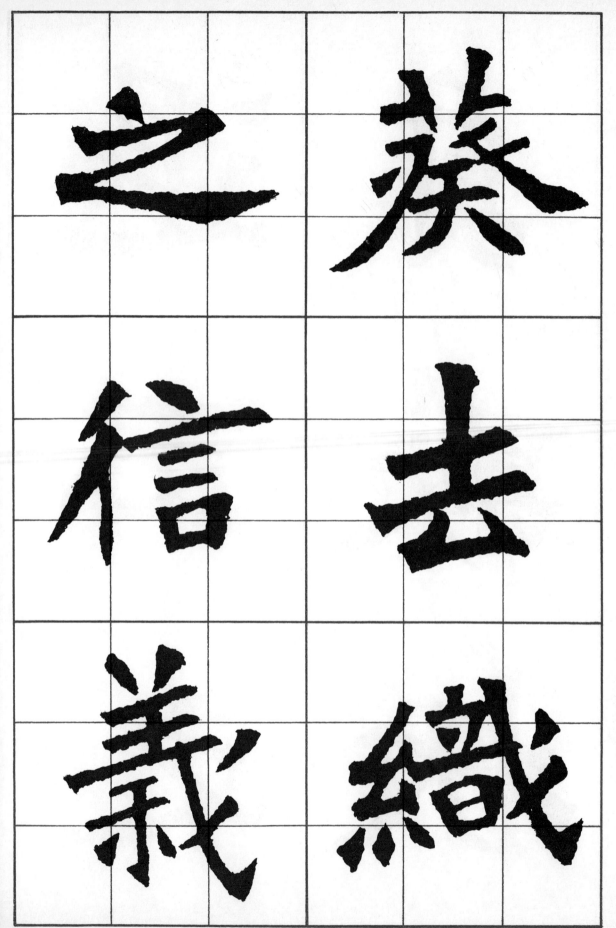

葵
之
信
義

葵去織之信義。

君 方

今 之

猶 我

古　云　　古
也　愷　　

悌　詩

君

子

民

之

父

母

君子。民之父母。

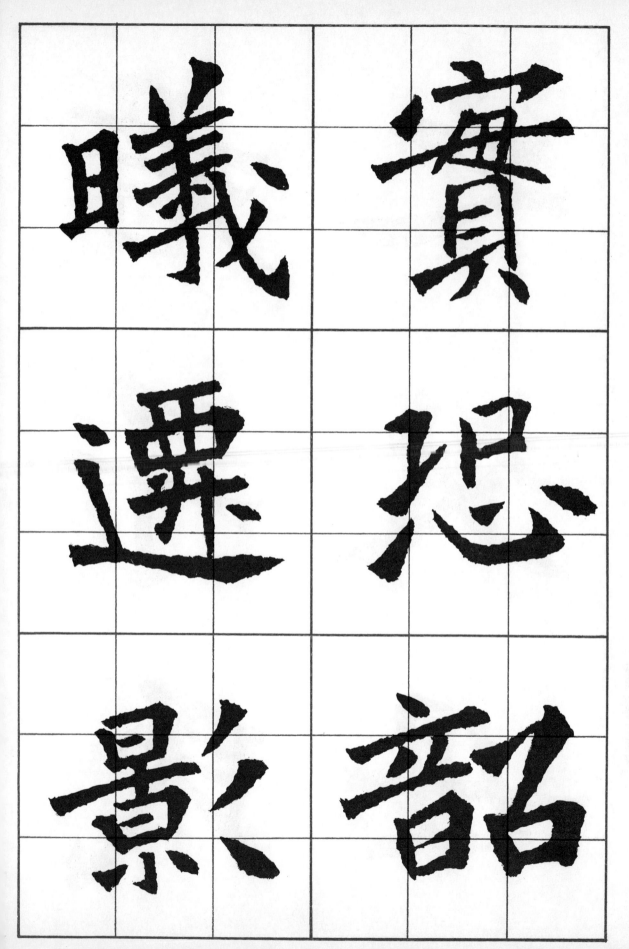

實
恐
韶
曦
遷
影
。

吹

東

盡

風

地

改

東風改吹。盡地□

庶

泫

慕

是

逢

深

庶。逆深泫慕。是

題 以

詠 刊

以 石

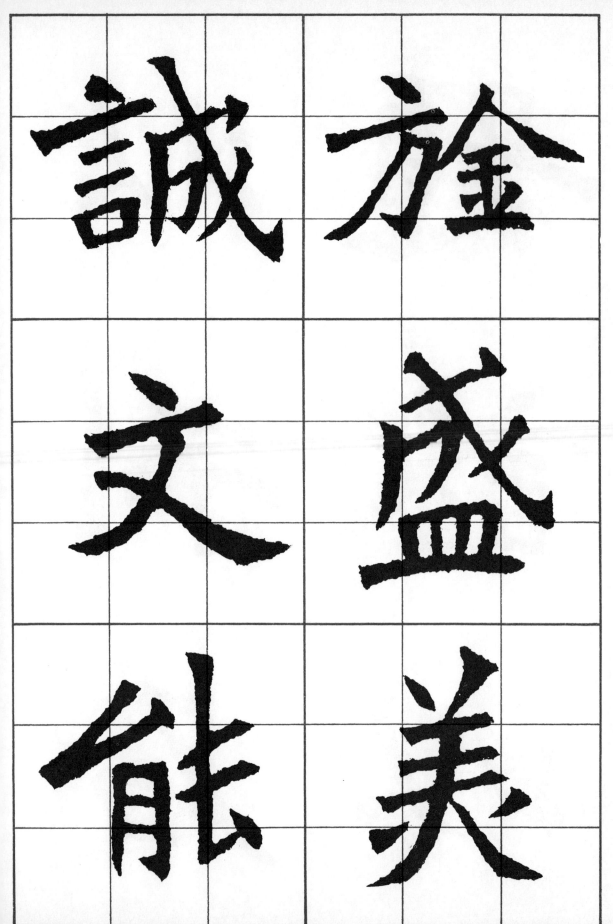

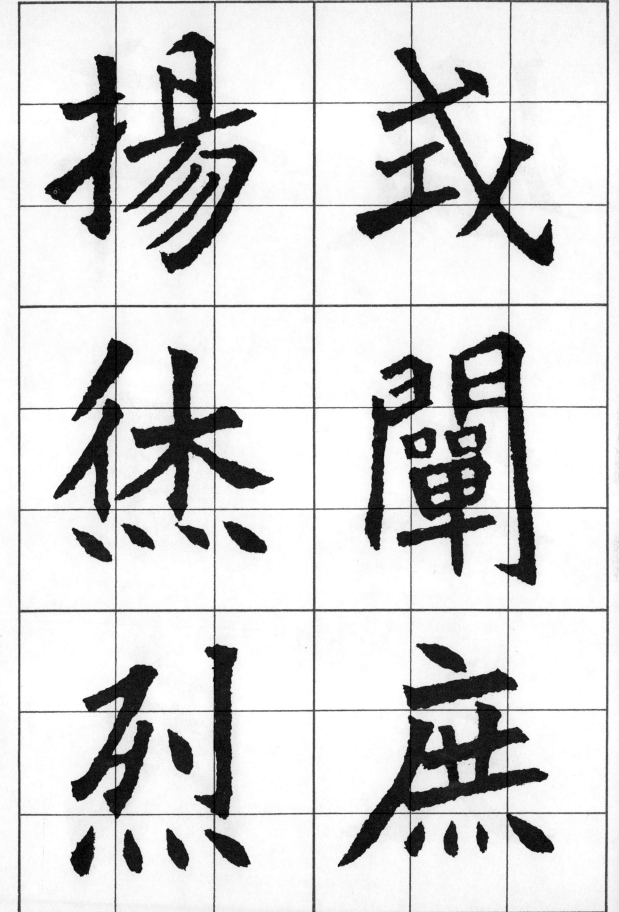

或闡

揚庶

烋烈

辞

焕

日

天

氏

文

□□辭曰。氏煥天文。

體
胤
承
神
帝
秀

體承帝胤。神秀

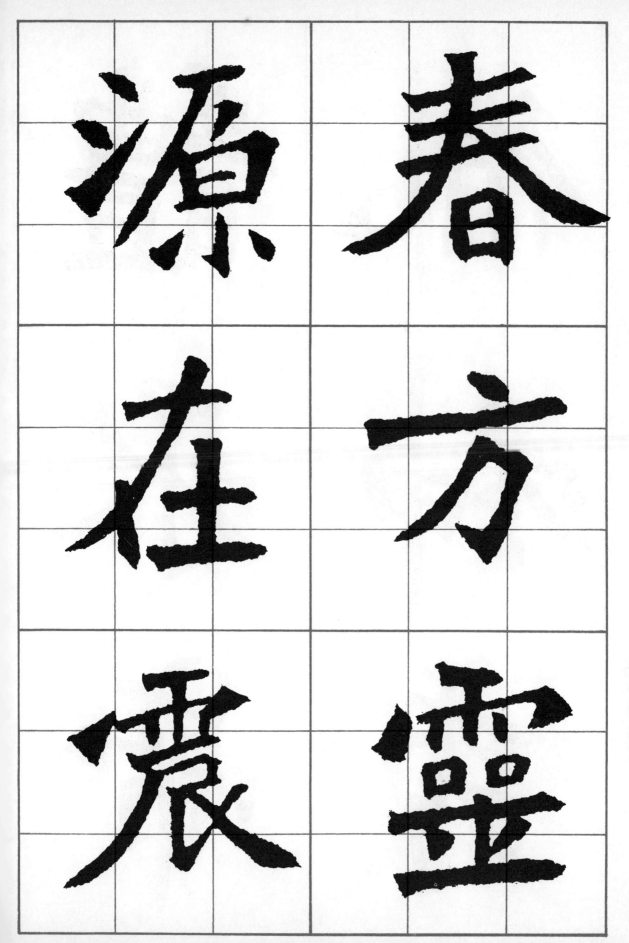

春方。靈源在震。

積　　尋

石　　長

千　　松

刀
刃
軒

冤
周
漢

晉　寯

河　盖

岳　魏

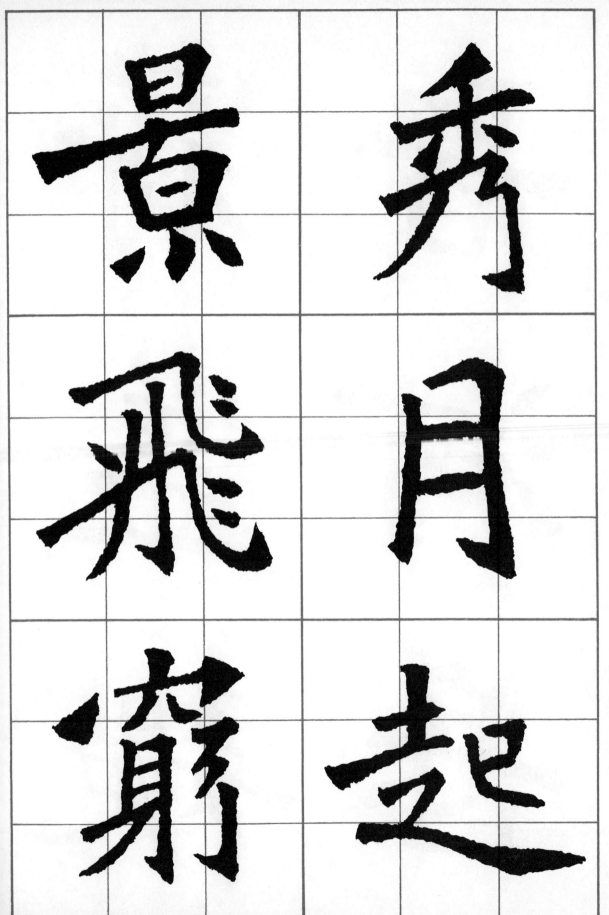

秀
景飛

月
起

神開照

神開照。式誕英

徽

仦

止

高

山

従

善

唯

如

德

歸

是

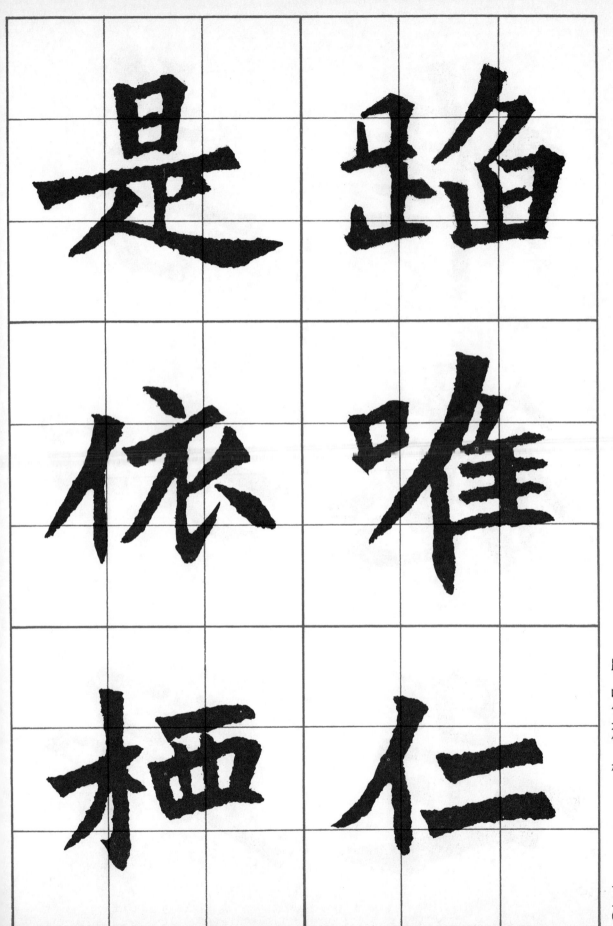

素

遲

下

心

屰

迕

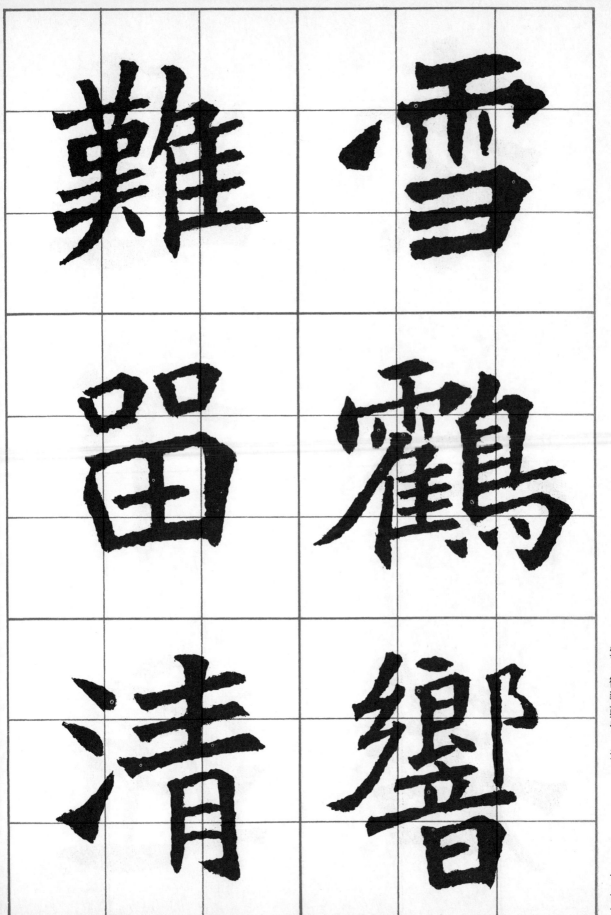

雪。鶴響難留。清

音
天

心
邈

乃
發

天
音
邈
心
發
乃
。

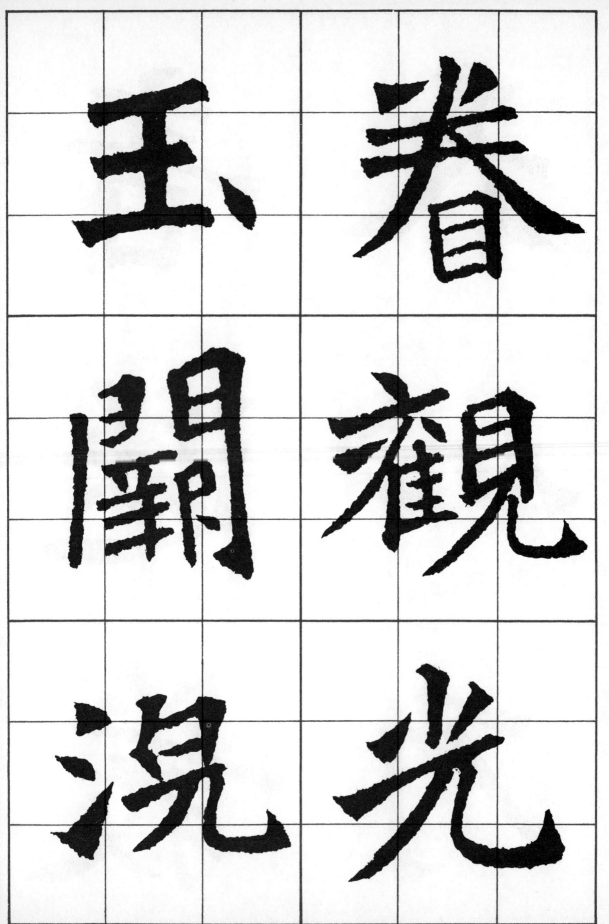

絨

承

紫

華

相

河

絨紫河。承華煙

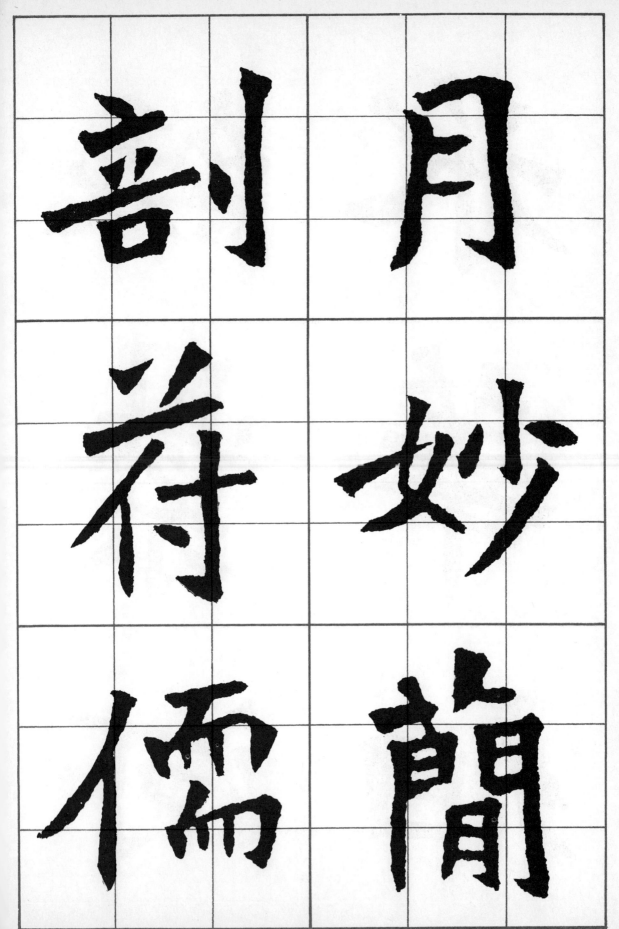

月

剖

鄉

分

金

沂

道

裂

春

錦

明

鄴

好

方

霜 養

乃 温

如 而

國 之

之 人

良 寔

恆 禮

小 樂

大 之

禮樂（八次）之恆。小大

人

以

濯

情

此

群

洗

寞

雲

襄

天

淨

千

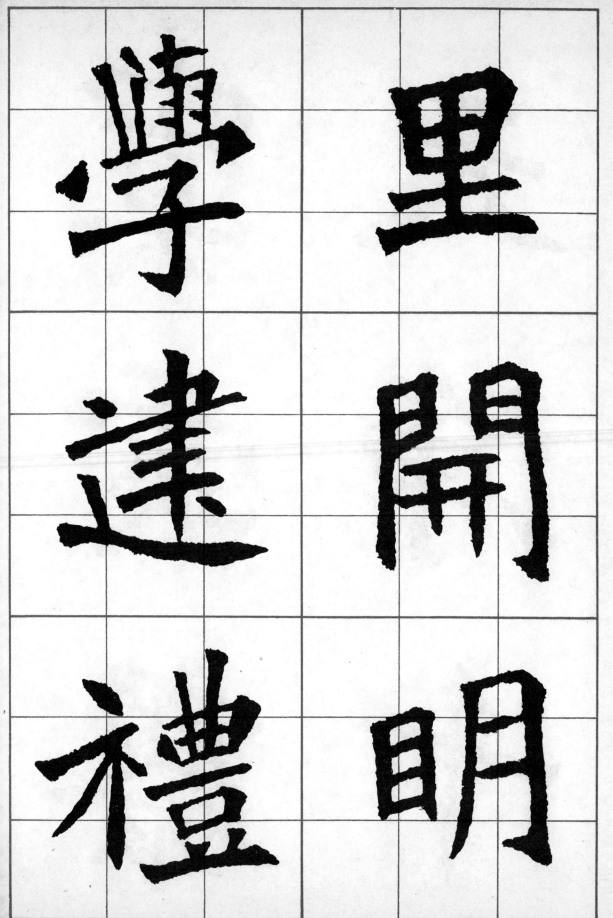

脩

風
教

反
正
。

野

 脩 及 / 風 忘 / 教 野





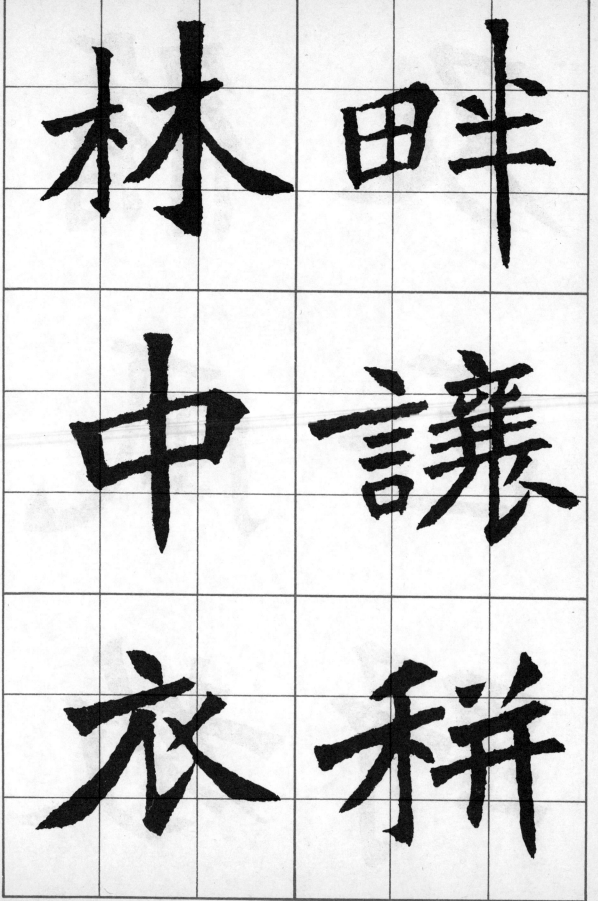

畔讓耕。林中（十次）衣

我 可

明 改

聖 留

可改。留我明聖。

剪

恩

深

何

以

勿

在民

以

何

鳥

惕

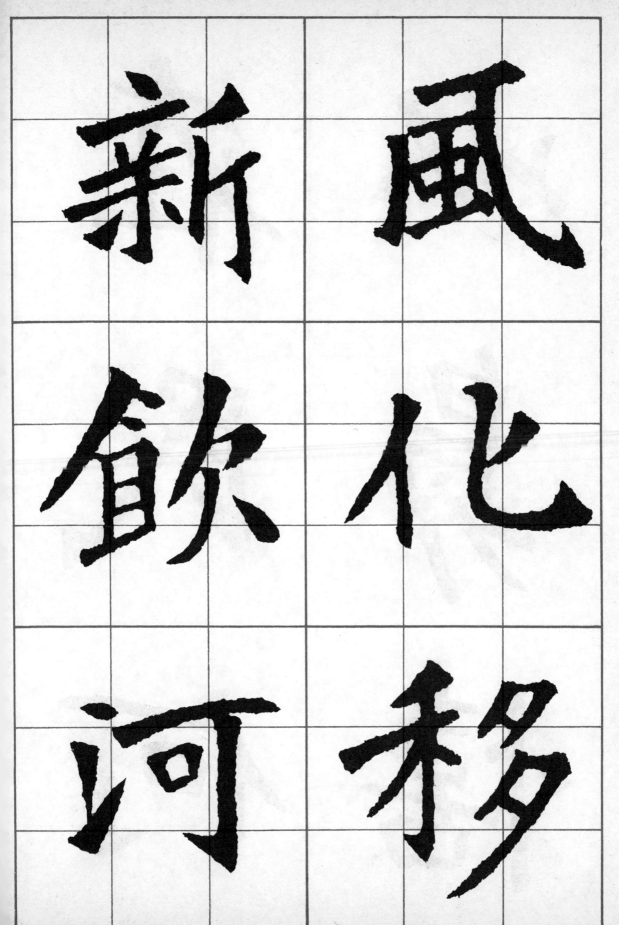

止滿

海迷

津度

永 勒

石

畾

國家圖書館出版品預行編目資料

北魏張猛龍碑／鄭聰明修復. -- 五版. -- 臺北
市；蕙風堂，民86
　　面；　公分. --（修復放大碑帖選集；2）
ISBN 957-9532-24-9（平裝）

1. 法帖

943.5　　　　　　　　　　　　　　85014185

修復放大碑帖選集❷
北魏　張猛龍碑

修復人：鄭聰明
地　址：板橋市重慶路245巷70之3號
電　話：(〇二)九五三九〇九一
發行人：洪能仕
發行所：蕙風堂筆墨有限公司出版部
地　址：台北市和平東路一段77之1號
電　話：(〇二)三九三一六四一～二‧三五一二四五二
傳　眞：(〇二)三二一四二五五
郵撥帳戶：〇五四五五六六一蕙風堂筆墨有限公司
批發部：蕙風堂畫廊板橋店
地　址：板橋市文化路一段127號
電　話：(〇二)九六五一三五八～九
傳　眞：(〇二)九六五一三三五
郵撥帳戶：一三四〇一六六九蕙風堂畫廊
印刷所：勝文印刷文具公司
地　址：台北市羅斯福路三段11號
電　話：(〇二)三六三四九九二
定　價：新台幣二〇〇元
中華民國八十年六月一版
中華民國八十六年一月五版
著作權所有　請勿翻印
法律顧問：張秋卿律師
行政院新聞局出版事業登記證局版臺業字第四〇九二號

ISBN 957-9532-24-9

蕙 風 堂 叢 書 (二)

書跡系列 ：

薛平南篆書西泠印社記	薛平南著	200元
薛平南隸書册	薛平南著	200元
王福庵篆書選(一)	王福庵著	250元
王福庵篆書選(二)	王福庵著	250元
金農隸書弟子規	陸九皋編	250元
文徵明隸書長恨傳幷歌	陸九皋編	120元
鄭板橋書自敘帖／焦山詩	陸九皋編	350元
楊繼盛書譪所詩文稿	陸九皋編	500元
黃篤生行書唐宋詩	黃篤生著	120元
黃篤生書唐人詩(珍藏版)	黃篤生著	200元
黃篤生行書春江花月夜	黃篤生著	200元
自敘帖	懷　素著	300元
讀詩寫詩(一)	施春茂著	120元
讀詩寫詩(二)	施春茂著	120元
施春茂書春聯選集(一)	施春茂著	150元
施春茂書春聯選集(二)	施春茂著	150元
彭醇士書翰－致曾紹杰	彭醇士著	350元
沈曾植楷書枚乘七發	沈曾植著	300元
楊沂孫篆書陶淵明詩	楊沂孫著	500元
楊沂孫篆書張橫渠先生東銘	楊沂孫著	300元
沈尹默楷書朱銘山夫妻雙壽序(上)	沈尹默著	500元
沈尹默楷書朱銘山夫妻雙壽序(下)	沈尹默著	500元
王愷和楷書孝經定本	王愷和著	200元

書法字典 ：

褚遂良書法字典	鄭聰明編	800元

篆刻 ：

敏求室藏印	羅善保編	400元

畫册 ：

上海中國畫院	顧曉鳴編	120元
陸一飛山水畫集	陸一飛著	80元
毛國倫人物畫選	毛國倫著	60元
陸一飛畫集	陸一飛著	500元
★揚州八怪傳略	蔣　華著	1,200元

文學 ：

老子正義	吳常熙著	100元
陳雲君七言絕句選	陳雲君著	100元
唐詩集聯選編（全三册盒裝）	王嵐輯校	300元

園林 ：

揚州園林品賞錄	朱　江著	700元

國 小 書 法 課 本

國小書法第一册	詹吳法等著	50元
國小書法第二册	蔡明讚等著	50元
國小書法第三册	連德森等著	50元
國小書法第四册	詹吳法等著	50元
國小書法第五册	蔡明讚等著	50元
國小書法第六册	連德森等著	50元
國小書法第七册	詹吳法等著	50元
國小書法第八册	蔡明讚等著	50元
國小書法（全八册盒裝）	連德森等著	450元